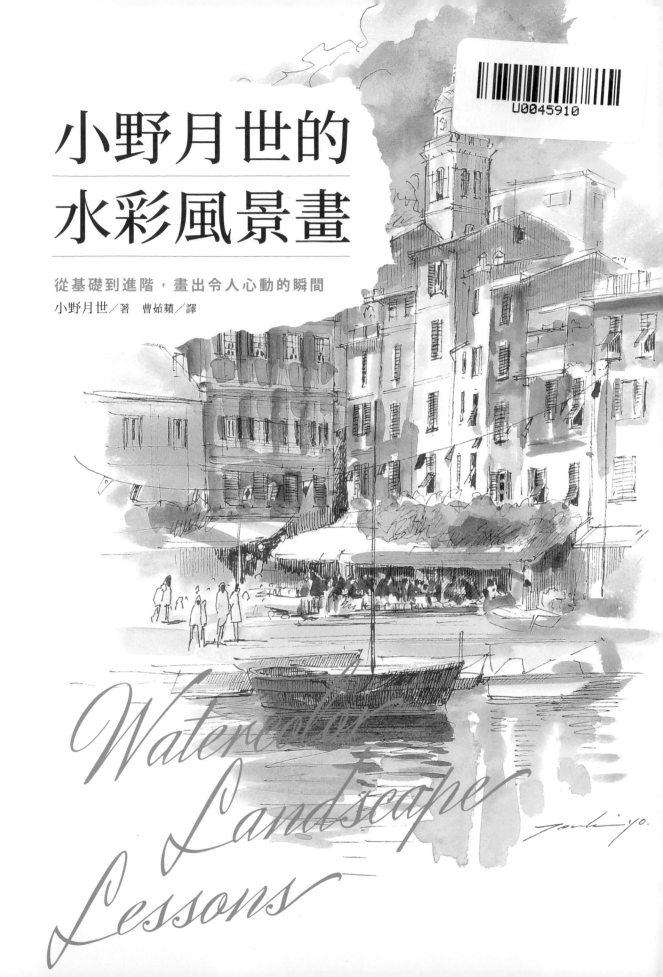

小野月世的
水彩風景畫

從基礎到進階，畫出令人心動的瞬間

小野月世／著　曹姀蘋／譯

Watercolor Landscape Lessons

前言

非常感謝你閱讀這本書。

人物畫、花卉畫、再加上這次的風景畫，這幾本書集結了我所有的水彩畫技法。

你想畫出什麼樣的風景呢？無論是從前不曾素描過的人，還是繪畫經驗豐富的人，因為看了本書而想提筆描繪風景畫的你，從現在開始將會獲得前所未有的樂趣。

風景畫的魅力在於，除了旅行地點的美麗景色外，也能透過將身邊平凡無奇的風景描繪下來，讓當時的回憶留存在畫中。只要翻開素描本，當時感受到的風的吹拂、悅耳鳥囀、潺潺水流，都會一一鮮明地浮現於腦海。若是在異國的路邊提筆作畫，說不定還會有喜愛繪畫的路人主動向你攀談，邀請你到美麗庭院裡作客之類的幸運降臨。如

此一來，回憶將會變得更加深刻，也能為旅程增添比以往多上好幾倍的樂趣。如詩如畫的世界正在你面前無限展開，期待著你將它描繪成畫。請不要在意自己畫得好不好，你不需要拿自己的作品跟任何人比較，無論何種表現方式，只要選擇你所喜愛的就好。你所見到的世界，只有你才能描繪下來。這一點才是最重要的。

　　本書將會從水彩畫的基礎開始，逐一介紹風景素描技法，以及描繪作品時的技巧。當你感到有些迷惘，覺得畫畫好難、陷入瓶頸時，請翻開本書看一看。但願你能懷著正在享受美好旅行的心情，和我一起從中找到能夠開心描繪風景的靈感。
　　那麼，就讓我們一起來場風景畫之旅吧。

CONTENTS

Lesson 1

21

畫出內心感動所需的基礎知識

Lesson 2

41

以素描擷取感動

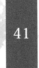

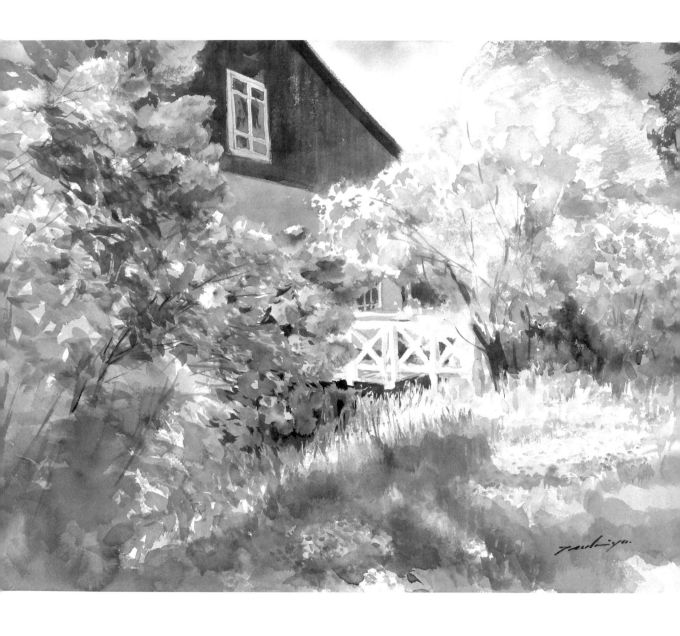

紫丁香盛開的庭院（芬蘭）　46×61cm
在芬蘭的這座庭院裡，粉紅色和紫色的花朵一齊綻放，
宣告期盼已久的夏天到來。

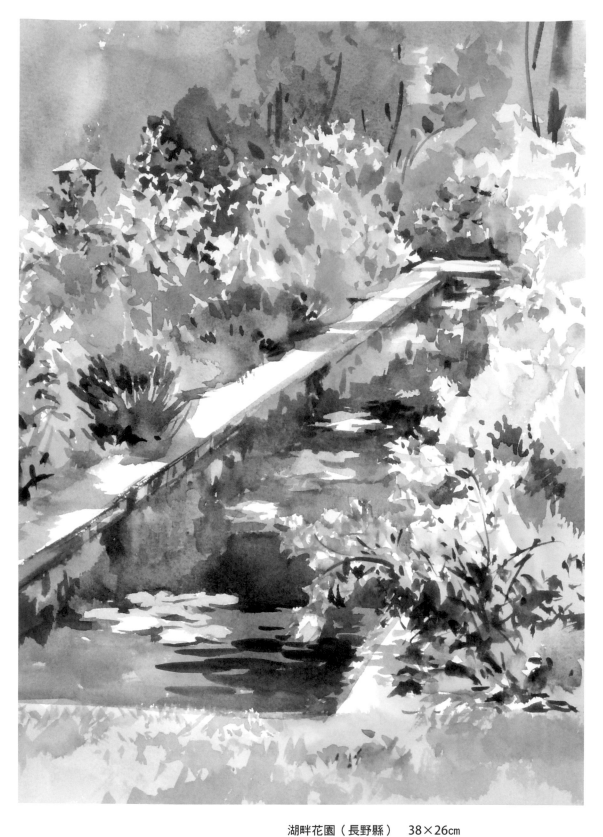

湖畔花園（長野縣）　38×26㎝
輕井澤一座位於水邊的花園度假村。庭院一隅，盛開的繁花有
如畫框般點綴著池塘。

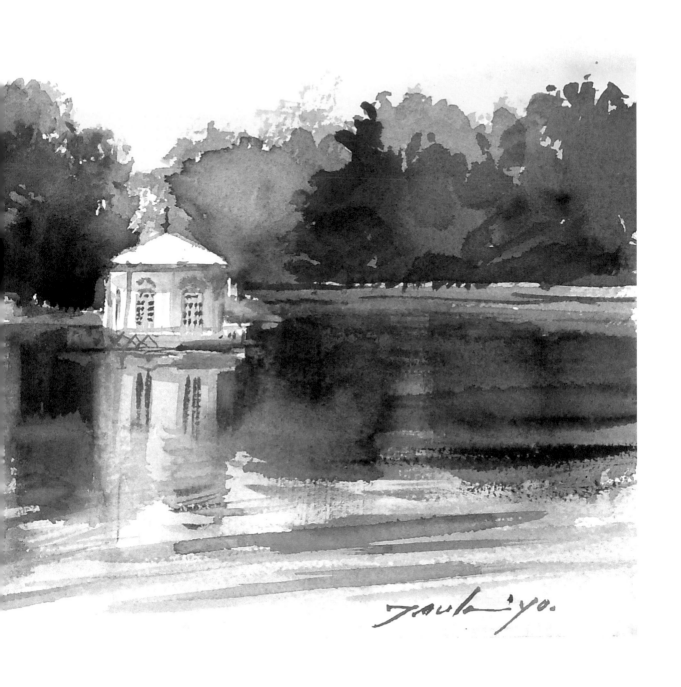

國王湖（法國）　18×38cm

在楓丹白露的森林裡，有一間為了享受乘船遊湖之樂
而蓋的小屋。以在夕陽餘暉照射下發光的樹木為背
景，散發白色光芒的小屋充滿浪漫而優雅的氣息。

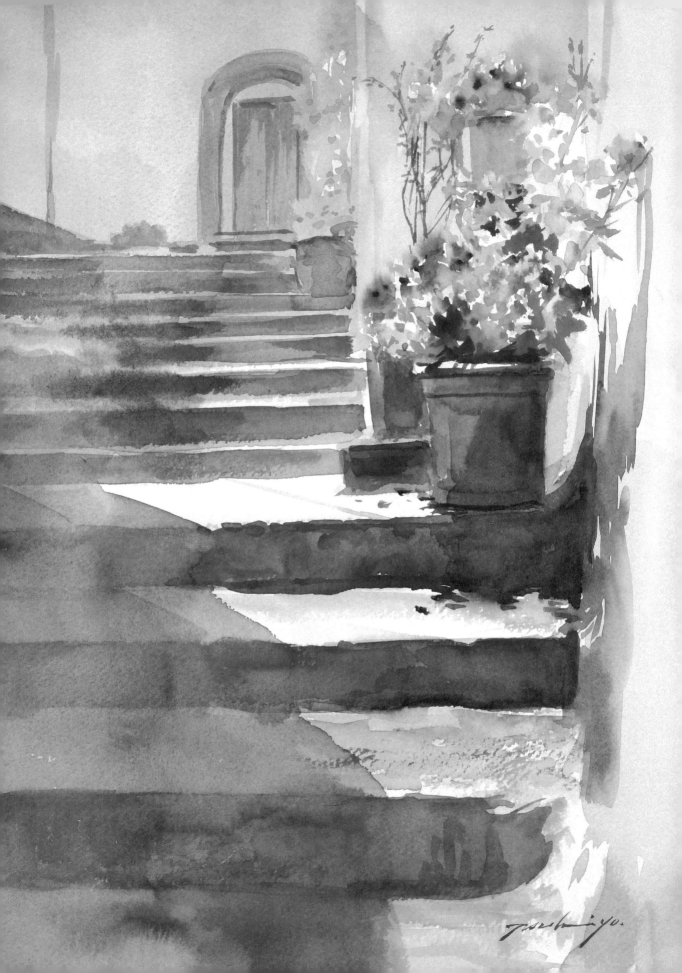

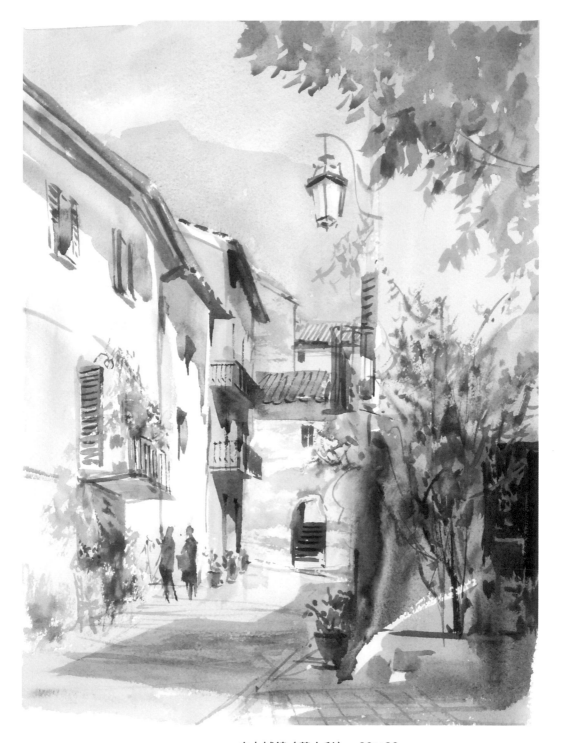

山上城鎮（義大利） 38×28cm

從法布里亞諾出發，來到這座山間村落一日遊。明亮的陽光將街景襯托得非常美麗。

左頁 通往廣場的階梯（義大利） 41×31cm

斯佩爾隆加的舊市區位在海邊的小山丘上，白色建築櫛比鱗次。通往最高處的廣場的階梯上，刻劃著許多自古流傳下來的回憶。

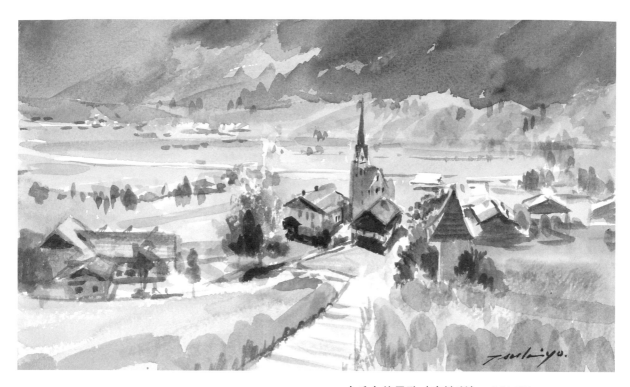

山丘上的景致（奧地利） 19×31㎝

村裡的小山丘上有三間教堂，這是從地勢最高的教堂
往下俯視所見到的景象。三間教堂的鐘聲分別在群山
間迴盪。

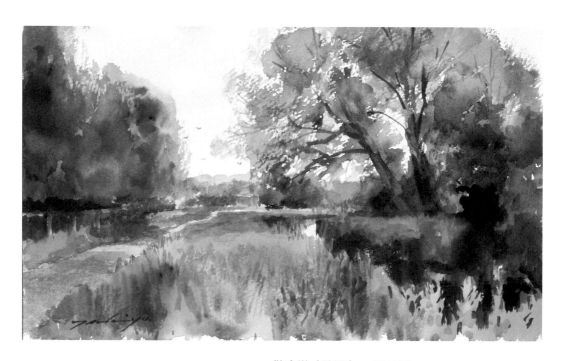

散步道（法國） 19×31㎝

小河、小徑和樹木。稀鬆平常的風景也有讓人想要畫
下來的地方。

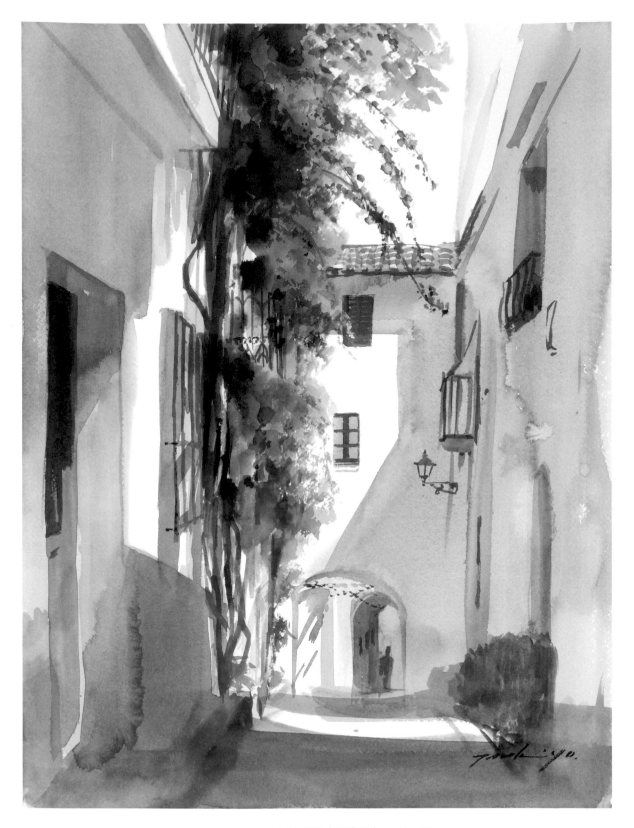

白色街景（西班牙） 41×31cm
卡達克斯是一座與藍色大海互相輝映的美麗白色小鎮。白牆和綻放的
粉紅色九重葛點綴了街景。

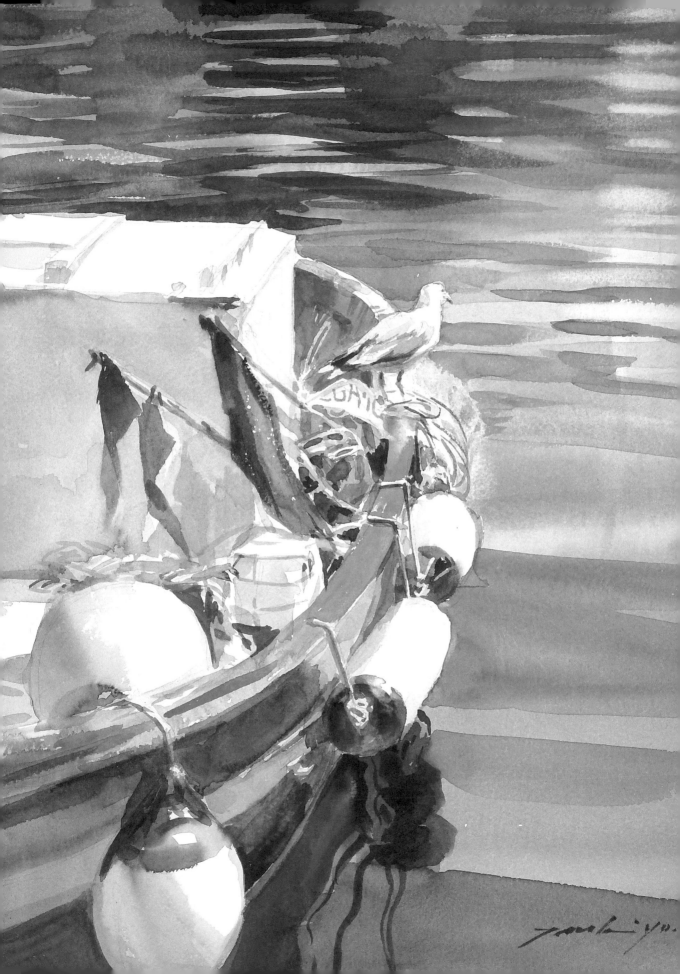

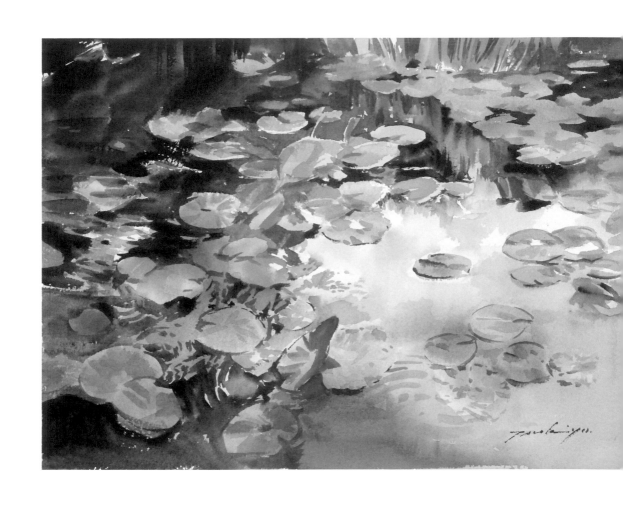

映照天空（長野縣）　26×36cm
睡蓮葉縫隙間的水面映照出天空的景色。實像和虛像交錯混雜的呈現既困難，又令人感到不可思議。

左頁　海鷗與小船（義大利）　41×31cm
海鷗停在小漁船上稍事休息。海鷗是這幅畫的主角。

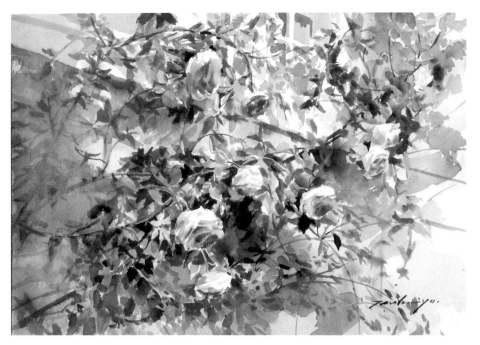

花牆（法國）

26×36cm

玫瑰花在牆壁上盛放。那副微微低垂的姿態，美得讓人忍不住畫下來。

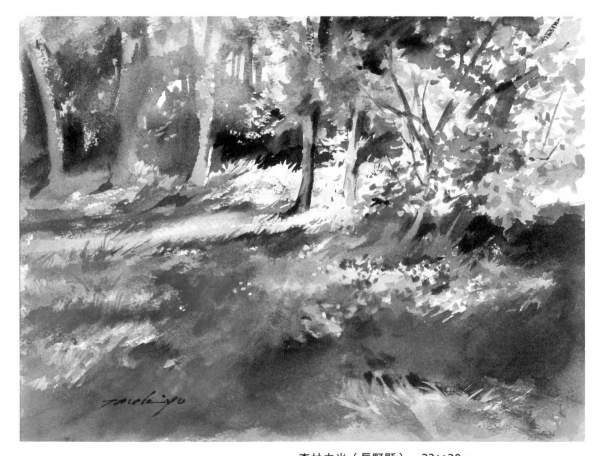

森林之光（長野縣）　23×30cm

陽光灑落蟬聲唧唧的森林裡的瞬間。強烈的對比讓人印象深刻。

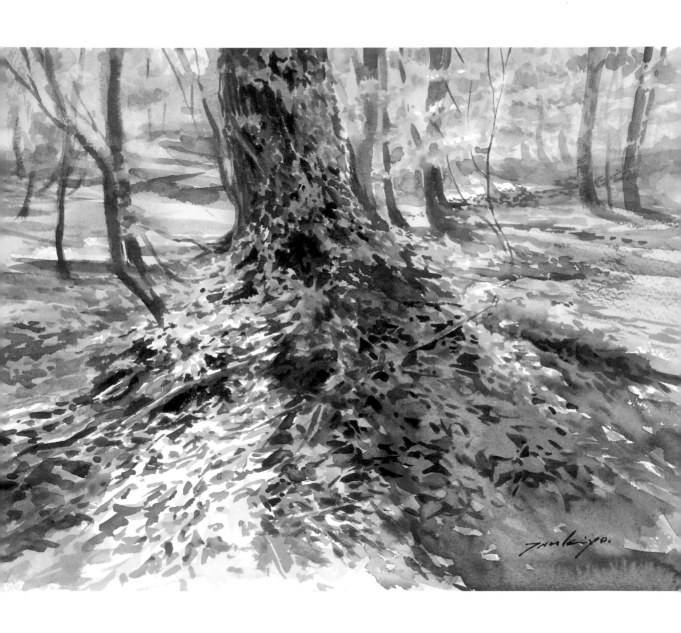

落葉之詩（長野縣）　31×41cm

黃葉在陽光照射下，散發出美麗的金色光芒。利用細緻筆觸
仔細地描繪落葉。

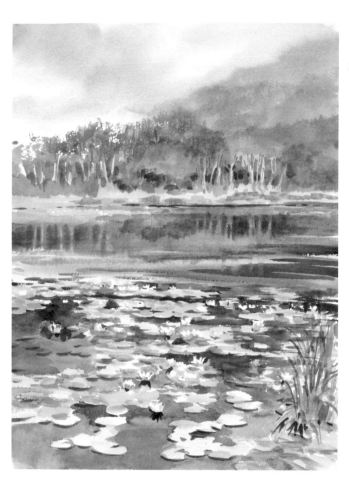

沼澤（長野縣）　33×24cm

睡蓮綻放的早晨，來到奧志賀高原的沼澤旁等待陽光灑落。水面如鏡子般映照出遠方的白樺樹林。

秋天的奧志賀高原（長野縣）　26×36cm

秋天時節，日本落葉松的樹葉泛著黃色光澤。連遠處的山也被染成了橘色。

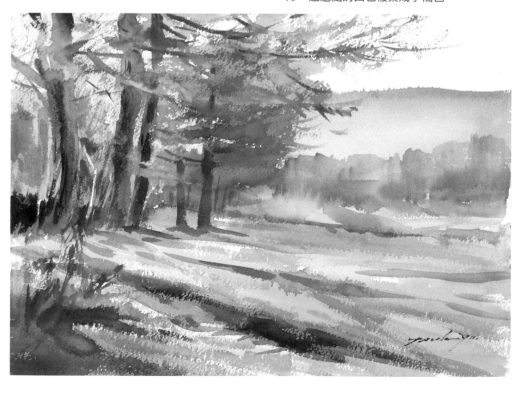

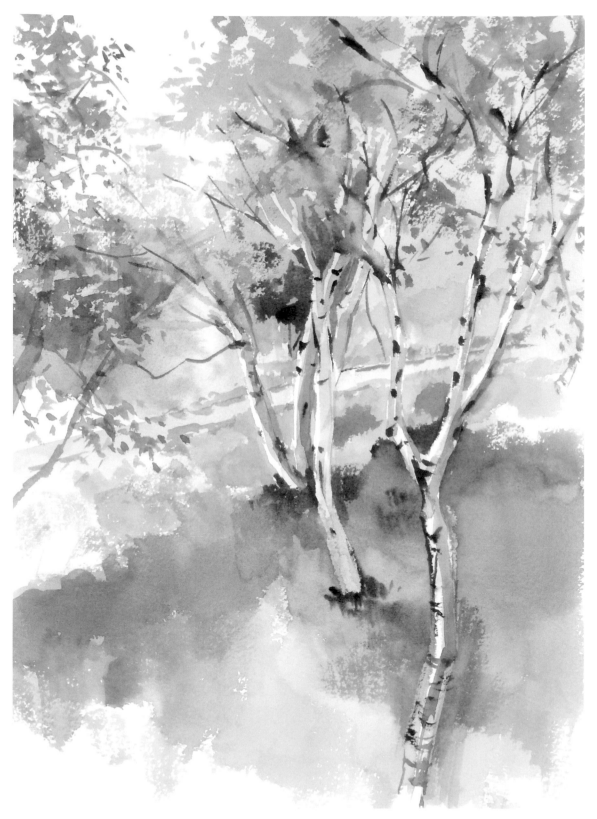

白樺樹（長野縣） 33×24㎝

從旅館窗戶往下俯視，白樺樹幹姿態優美，光
是如此就讓人想提筆畫下。

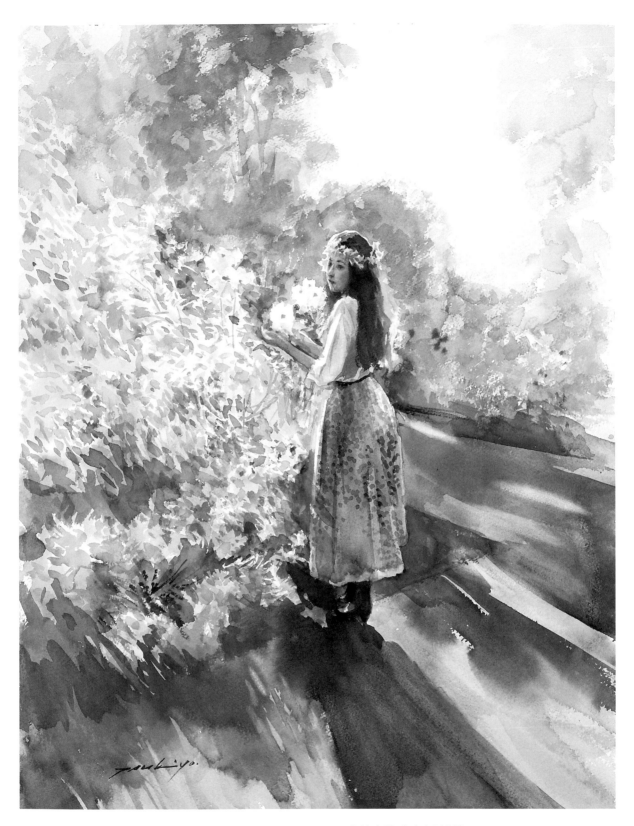

光的庭院（神奈川縣）　60×46cm
在秋玫瑰綻放的橫濱的公園裡，畫下日落前一切都閃
閃發光的美麗時刻。

Lesson 1

畫出內心感動
所需的
基礎知識

畫出內心的感動

風景畫教學
01

選擇顏料

以下介紹水彩畫所需要的顏料。

顏料無論使用何種廠牌都沒關係，本書是使用我在教室也會推薦大家選用的「Winsor & Newton」顏料。

WATERCOLOR LANDSCAPE

準備顏料

以下一共準備了24種基本的顏色。不只是風景，這些是描繪水彩畫時必備的顏色。紅色系的顏色比較多是因為方便用來描繪花卉。

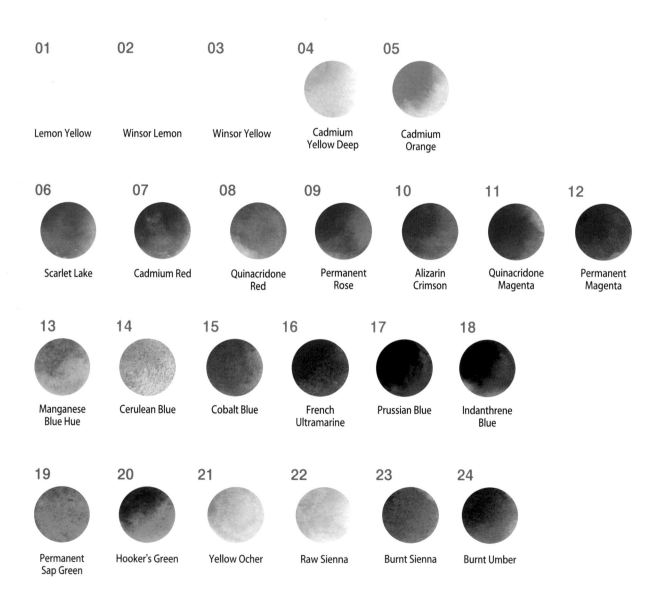

01 Lemon Yellow	**02** Winsor Lemon	**03** Winsor Yellow	**04** Cadmium Yellow Deep	**05** Cadmium Orange

06 Scarlet Lake	**07** Cadmium Red	**08** Quinacridone Red	**09** Permanent Rose	**10** Alizarin Crimson	**11** Quinacridone Magenta	**12** Permanent Magenta

13 Manganese Blue Hue	**14** Cerulean Blue	**15** Cobalt Blue	**16** French Ultramarine	**17** Prussian Blue	**18** Indanthrene Blue

19 Permanent Sap Green	**20** Hooker's Green	**21** Yellow Ocher	**22** Raw Sienna	**23** Burnt Sienna	**24** Burnt Umber

22

擠出顏料

　　水彩畫因為會用到很多的水，又需要頻繁地混色，所以最好選擇水彩畫專用的調色盤。溶解盤部分寬大的款式比較方便使用。

　　事先把大約半條的顏料擠在調色盤的格子裡，使其乾燥硬化。由於只要弄濕即可溶解使用，因此不必每次都把顏料洗掉，能夠有效地節省顏料和時間。收拾時，只要把溶解盤的部分清理乾淨即可。

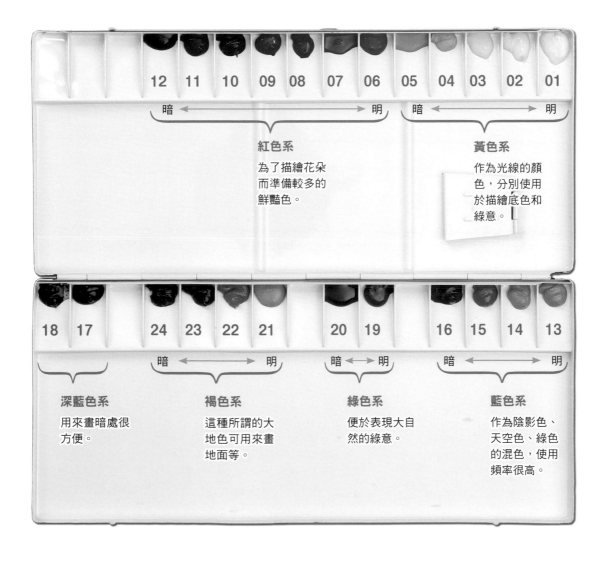

| 12 | 11 | 10 | 09 | 08 | 07 | 06 | 05 | 04 | 03 | 02 | 01 |

暗 ←──────→ 明　　暗 ←──────→ 明

紅色系

為了描繪花朵而準備較多的鮮豔色。

黃色系

作為光線的顏色，分別使用於描繪底色和綠意。

| 18 | 17 | | 24 | 23 | 22 | 21 | | 20 | 19 | | 16 | 15 | 14 | 13 |

　　　　　　　暗 ←→ 明　　暗 ←→ 明　　暗 ←──→ 明

深藍色系

用來畫暗處很方便。

褐色系

這種所謂的大地色可用來畫地面等。

綠色系

便於表現大自然的綠意。

藍色系

作為陰影色、天空色、綠色的混色，使用頻率很高。

描繪風景的18色顏料

除了基本的24色外，描繪風景時若能多準備這18色會方便許多。儘管不是隨時都需要用到，我還是挑選了以下幾種方便用來描繪風景的顏色。

用來上底色，就能像水彩畫家透納（Turner）的作品一樣，營造出柔和的光線和空氣感。

Turner's Yellow

帶有透明感的明亮色，可用於表現透光的黃葉。

Aureolin

清晰明亮的橘色，可用於描繪受光線照射的落葉。

Winsor Orange

帶有厚度的紅色，適合用來畫花朵的陰影或磚頭。

Cadmium Red

帶有深度的紅色，可用於描繪建築的紅色屋頂、花朵的陰影、和綠色混合作為陰影色。

Winsor Red Deep

適合作為花朵的顏色、明亮建築的陰影色、添景人物的衣服等。

Cobalt Violet

清澈的深藍色，可以和黃色混合成鮮綠色，或是描繪清澈而有深度的水。

Winsor Blue

適合描繪在光線照射下變得明亮的植物葉子或建築。

Cobalt Turquoise Light

用來描繪泛白發光的柳葉、生鏽的銅製屋頂等。

Cobalt Green

和褐色混合，就會變成美麗而有深度的綠色。也可用來挽救混色後變得過於混濁的綠色。

Viridian

適合作為草叢的暗色。為深淺不一的綠意增添層次感。

Perylene Green

偏紫的暗色，適合作為綠意中的點綴色或描繪陰影。

Perylene Violet

帶有透明感的土黃色可用來上底色，營造出黃昏景色等的空氣感。

Gold Ocher

用來表現地面或石壁。

Raw Umber

用於描繪樹叢下方的地面或陰影。

Vandyke Brown

可以用於想要確實塗黑的地方。或是和Viridian混合成暗綠色。

Mars Black

可疊塗於野外焚燒的煙霧，或是想隱約泛白的部位。

Chinese White

對紙張的紋理有強大的遮蓋力，可以畫出清晰的白點或白線。

Titanium White

挑選和使用畫筆的基本知識

畫筆的種類繁多,而水彩畫當然還是建議使用水彩畫專用的畫筆。不只是粗細,不同的毛質也會影響畫筆的含水量和筆觸,因此請務必挑選方便使用的畫筆。

圓頭筆 TSUKIYO R(松鼠毛+人造毛)

圓頭筆是畫水彩畫時最基本會使用到的筆。像是堅韌有彈性、含水量佳等,每種筆各有所長,可配合用途多準備幾種。這支筆是松鼠毛+尼龍毛的混毛,使用感近似狼毫筆但價格便宜。

圓頭筆 Norme 8號(人造毛) 名村大成堂

通常筆的尺寸一小,如果不是毛質堅韌的筆,就會因為過於柔軟而不好畫,但是這支筆儘管細卻仍保有堅韌的彈性,而且具有適度的含水性,很適合用來描繪細節。

BLACK RESABLE 1號(松鼠毛+人造毛)HOLBEIN

由於混有松鼠毛,因此含水性佳,能夠一口氣塗滿一定程度的面積,而且因為同時具備堅韌的特性,所以也適合用來描繪細節。筆跡會比圓頭來得銳利。

羽卷筆 Softaqua 6號(人造毛)Raphael

儘管是人造毛卻重現了松鼠毛般的質感,是一款價格親民的羽卷筆。

貓舌筆 TSUKIYO C(松鼠毛+人造毛)

兼具平筆和圓頭筆的優點,用來塗抹花朵的背景非常方便。當成平筆使用時可大面積地塗抹,同時也能使用筆尖描繪花朵的細緻邊緣。

排筆 繪刷毛2寸 清晨堂
適用於想要一口氣均勻塗抹大面積時。使用含水性佳且滑順流暢的日本畫用繪畫刷毛。
※2寸約6cm。

基本的顏料溶解法和塗法

　　仔細謹慎地溶解和塗抹顏料，會讓完成的作品呈現出不同的質感。
請各位記住以下的基本知識。

溶解顏料

溶解顏料時，要先在溶解盤裡和水混合再使用，以免顏料結塊。

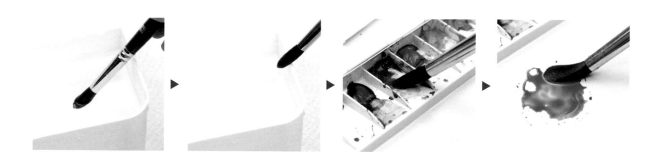

基本的薄塗

讓畫筆吸收大量用水仔細溶解好的顏料，一邊在紙張上左右來回地移動，
一邊平坦上色。

假使塗抹途中暫時拿開畫
筆補充顏料，就會和紙張
上的顏料的乾燥時間產生
落差，因而產生Back Run
（逆流）。

薄塗大面積

塗抹背景等大面積時，要將紙張稍微往自己的方向斜放，並且使用平筆這種方便平坦上色的畫筆，像是讓大量已溶解的顏料在紙上滑動般一口氣抹開。由於即使塗抹時看起來有些斑駁也會自然而然地變得光滑，因此請不要用筆去抹，靜靜地等顏料乾燥吧。

乾上濕畫法

將顏料放在乾燥狀態的紙上。想要確實描繪出形狀時，要先讓紙張乾燥再進行乾上濕畫法。

畫過的筆觸痕跡會保留下來，邊緣也很清晰。

濕中濕畫法

將顏料放在濕紙上，顏料會從塗抹處向外暈染擴散。靜置一會後，顏料會從塗抹的形狀更加地向外擴散，同時顏色也會變淺。

顏料會隨時間過去逐漸向外擴散。

各種畫筆的用法

　　每種畫筆都有其最適切的使用方法。假使各位不曉得如何區分使用，可以參考以下的說明。

區分使用圓頭筆和貓舌筆

圓頭筆有大中小不同的尺寸，所以無論大面積還是細線條都能畫。貓舌筆雖然像平筆一樣適合塗抹大面積，但只要立起來使用，同樣可以描繪出細線條。兩者的前端都很細窄，建議可配合想描繪的形狀區分使用。

圓頭筆

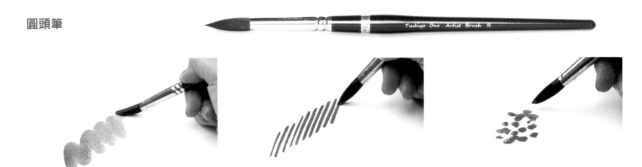

讓整個筆毛吸收水和顏料，只要畫的時候稍微放倒畫筆，也能塗抹一定程度的大面積。

立起畫筆、使用筆尖來畫，如此便能畫出細線條。

若是將筆尖往紙上按壓，就能利用圓圓的前端畫出圓點。適合用來表現遠方的花朵等。

貓舌筆

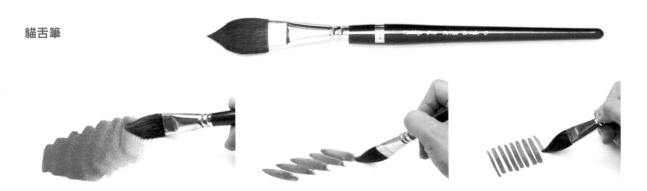

只要稍微放倒畫筆，就能像平筆一樣塗抹大面積。

將畫筆稍稍立起，如此即可畫出細線條。適合用來表現草等。

若是使用筆毛尖尖的部分，則能平均地畫出細線條。適合用來表現柵欄等。

如果是使用點描技法，因為前端呈尖尖的三角形，所以適合用來表現葉子等。

橫向移動則能畫出細長的線條。適合用來表現橋等直線型的建造物。

區分使用圓頭筆

儘管都是圓頭筆，毛質不同等因素也會使得呈現出來的效果有所差異。

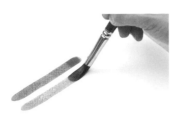 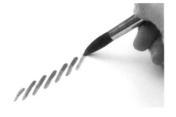

圓頭筆 TSUKIYO R

如果要選1支普通的圓頭筆，建議可以選擇中等粗細的10號。這支畫筆的使用機會很多。

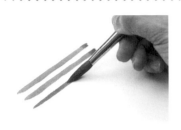

圓頭筆 Norme 8號

前端細窄的畫筆適合描繪細節。建議選擇堅韌有彈性的種類。

BLACK RESABLE 1號

羽卷筆的毛質柔軟、含水性佳，可以一次畫很久而不必補充顏料。

羽卷筆 Softaqua 6號

粗大的羽卷筆毛質柔軟、含水性相當好，適合大面積地塗抹、製造美麗的漸層，或是以濕中濕畫法進行暈染。

靈活運用排筆

排筆不只可以均勻地塗抹大面積，也能立起來畫出細長的線條。適合用來描繪建築等筆直且平均排列的柵欄或窗框。

排筆

將感動
化為畫作

用貓舌筆和圓頭筆畫雲

只要懂得靈活運用貓舌筆和圓頭筆，就能讓表現的幅度更加寬廣。以下將只使用兩支筆來畫雲。使用的顏料則只有**Cobalt Blue**。

貓舌筆 TSUKIYO C

圓頭筆 TSUKIYO R

1 用貓舌筆在斜線部分確實塗上水。

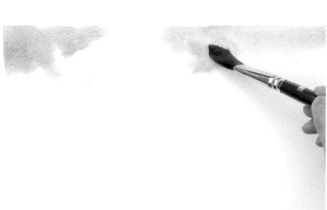

2 將Cobalt Blue塗抹在塗了水的地方。

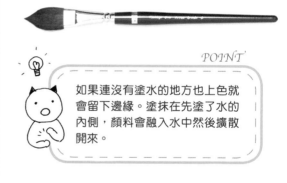

POINT

如果連沒有塗水的地方也上色就會留下邊緣。塗抹在先塗了水的內側，顏料會融入水中然後擴散開來。

3 一邊觀察形狀，一邊也將顏料薄塗在沒有塗水的地方。

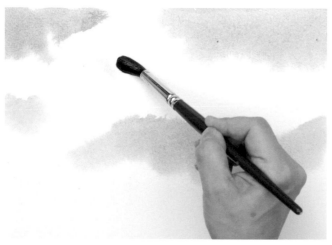

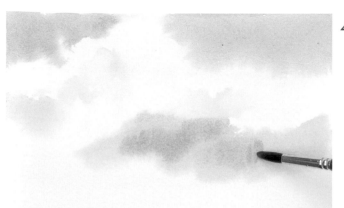

4 趁底下的顏料未乾，疊上較深的顏色。

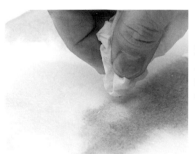

5

邊緣明顯的地方可以用面紙吸取（擦拭）顏料，使界線變得模糊。

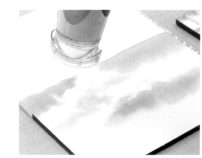

6

為避免顏料過度擴散，用吹風機吹乾後就完成了。

完成

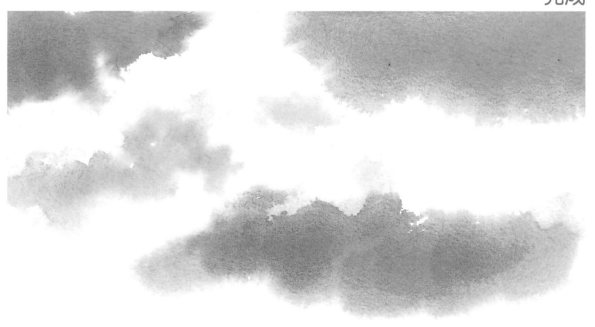

將感動化為畫作

使用各種畫筆畫湖

接著要以1種藍色，練習使用各種畫筆。主題是靠近法國這一側的雷蒙湖景致。

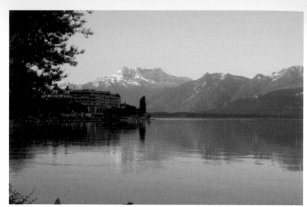

先以大量的水溶解較多的顏料。

照片　井上史男先生（62、72頁同）

1　用貓舌筆畫天空

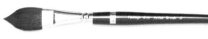

貓舌筆 TSUKIYO C

將紙張稍微往自己的方向斜放，薄塗上色。畫筆是使用貓舌筆。山的稜線部分是把筆立起來，利用筆尖來畫。
接著繼續讓紙張往自己的方向傾斜，在上方薄塗較深的顏料。像是讓紙往反方向傾斜等，藉著控制水的流動來製造美麗的漸層。

POINT

稜線和天空的邊界是將筆立起，利用筆尖來畫。

2 用圓頭筆畫山

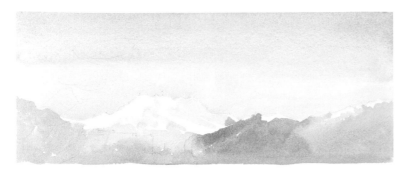

圓頭筆 TSUKIYO R

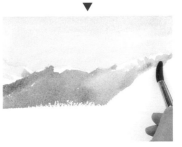

用圓頭筆描繪稜線的陰影部分。
以較深的顏料薄塗右邊山脈地表。接著也將顏料事先置於左邊建築一帶。

3 用排筆畫湖

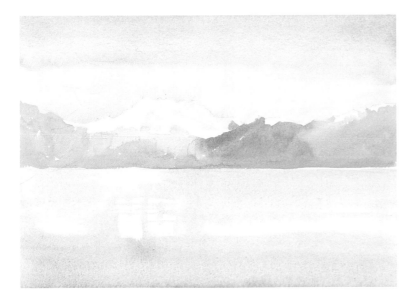

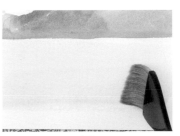

排筆

使用排筆薄塗湖面。
倒映雪山的白色部分，是用面紙以吸取方式
擦拭成白色。
避開擦拭過的部分，用排筆在湖面的上下疊
上深色，最後將排筆垂直立起，朝上下左右
推開，在剛才擦拭過的白色部分畫出倒影。

4 用4種畫筆描繪細節

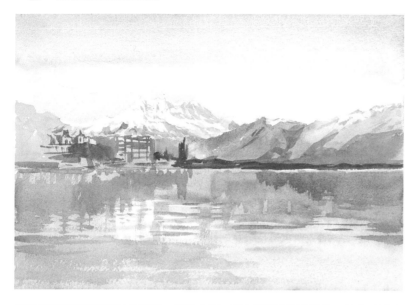

貓舌筆 TSUKIYO C

▼

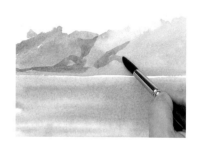

圓頭筆 TSUKIYO R

首先用貓舌筆往旁邊拉出線條，描繪水面。用吹風機確實吹乾後，接著以圓頭筆在右邊的山脈地表疊上深色，畫出稜線。同樣以圓頭筆畫出水面的倒影。以前端細窄的畫筆（Norme）畫上建築和建築的倒影，之後再以能夠描繪細節的畫筆（BLACK RESABLE）畫出山稜線的細節。

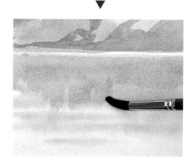

圓頭筆 Norme 8號

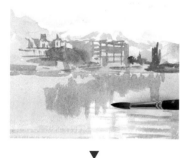 ◀ 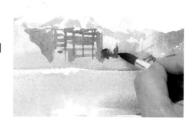 ◀

▼

BLACK RESABLE 1號

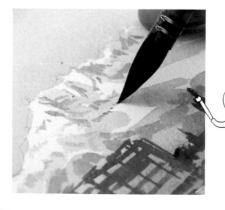

POINT

畫筆如果吸收過多的水分，會很難描繪出微小的細節。請事先用面紙調整畫筆的含水量。

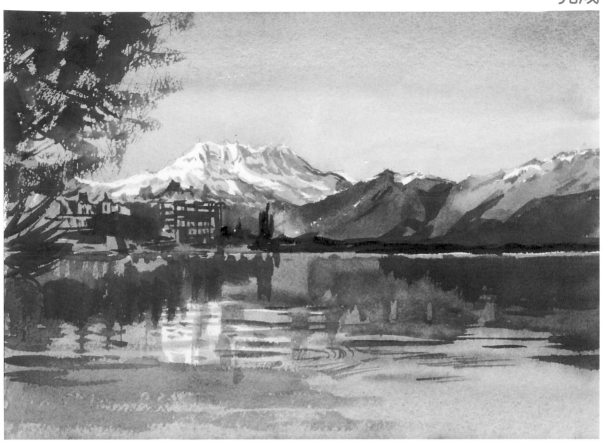

將吸收了深色顏料的畫筆放倒，以接近乾
畫法的方式畫出前方的樹叢。

雷夢湖（法國側） 26×36cm

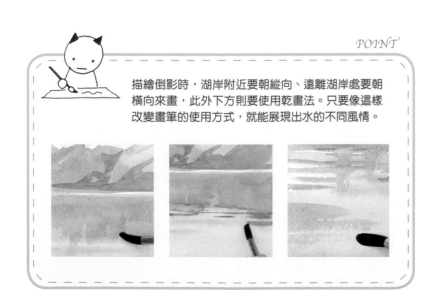

POINT

描繪倒影時，湖岸附近要朝縱向、遠離湖岸處要朝
橫向來畫，此外下方則要使用乾畫法。只要像這樣
改變畫筆的使用方式，就能展現出水的不同風情。

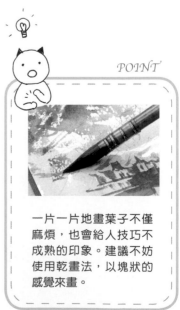

POINT

一片一片地畫葉子不僅
麻煩，也會給人技巧不
成熟的印象。建議不妨
使用乾畫法，以塊狀的
感覺來畫。

三原色和混色

水彩是透過混色創造出色彩。以下將用基本三原色,介紹如何調出想要的顏色。

WATERCOLOR LANDSCAPE

三原色

色彩的三原色是紅、藍、黃。由於不同的顏料所呈現出來的色調不盡相同,因此並非嚴謹的三原色,不過我以自己平時所使用的「Winsor & Newton」顏料挑選出接近三原色的顏色。

Winsor
Lemon

 Permanent
Rose

 French
Ultramarine

WATERCOLOR LANDSCAPE

色相環

下圖就是色相環。只要混合相鄰色,就能調出漂亮而不混濁的顏色。如果混合對向色,就會因為互為互補色而變得混濁。我們可以利用這種性質,降低彩度或改變色調,讓顏色接近自己想要的樣子。

※這裡所介紹的色相環經過簡略,缺少了中間色。

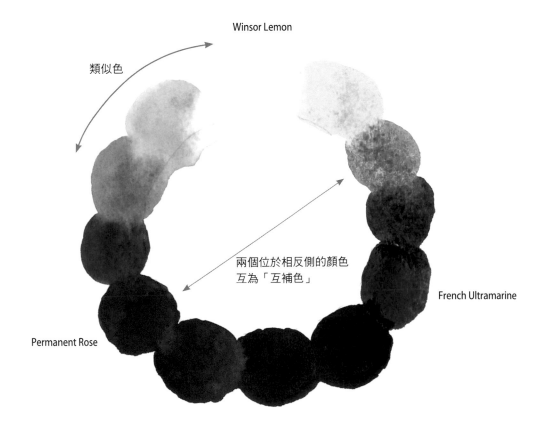

Winsor Lemon

類似色

兩個位於相反側的顏色
互為「互補色」

French Ultramarine

Permanent Rose

混色和疊色

　　上色方法分成：在調色盤上混合的混色、在紙上混色，在紙上重疊顏色的疊色。

在調色盤上混色

 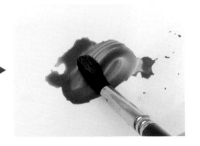

不是一下子就把所有顏料混在一起，而是一點一點地混合兩種顏色，慢慢調整成想要的顏色。

 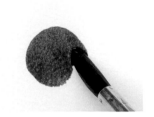

在紙上疊色

 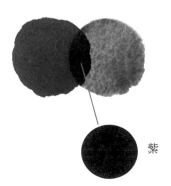

紫

待第1種顏色乾燥後，再疊塗上第2色。這裡是在藍色上疊塗紅色，重疊的部分和混色時一樣變成紫色。

三原色的疊色

重疊紅、黃、藍三原色後會發現，像重疊玻璃紙一般交疊的部分，變成2色混合而成的顏色。一旦重疊好幾種顏色，顏色的種類就會增加且複雜化，同時產生出層次感，因此可以應用在背景上。

 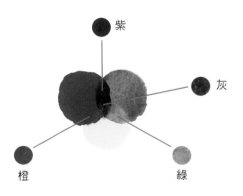

紫

灰

橙　　　　　綠

將感動
化為畫作

以三原色畫雲

為了瞭解混色的原理，我們來試著畫雲吧。雲的影子是灰色，但並不是直接用灰色去畫，而是要一次薄塗上一種顏色，在紙上進行混色，之後再讓在調色盤上混色好的灰色暈染開來，表現出雲朵的樣子。

1 用黃和紅上底色

用大量的水溶解Winsor Lemon，薄薄地塗抹於整張紙。接著趁顏料未乾，塗上Permanent Rose使其暈開。

POINT

上方用藍框圍起來的部分沒有上色。也要留下一些地方留白不上色，以製造出打亮的效果。

2 以三原色的灰色畫雲朵的陰影

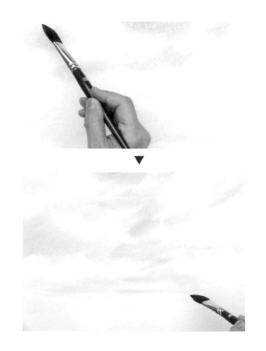

以Winsor Lemon＋Permanent Rose＋French Ultramarine調出灰色。在上方塗抹French Ultramarine較多的偏藍灰色，下方則是塗抹以相同比例混合出來的中性灰。

3 描繪藍天

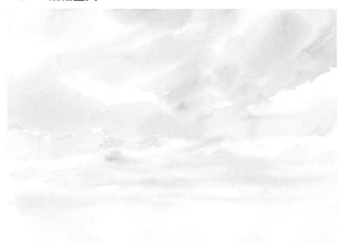

以Manganese Blue塗抹天空的藍色部分。

POINT

為了柔化邊緣（顏料的邊界）、使其看起來像雲朵，須一邊留意紙張的濕潤度以控制顏料的暈染程度。類似的藍色顏料其實有Cerulean Blue，但是這裡因為容易產生沉澱效果（顏料的色彩顆粒沉澱在紙的紋理中，形成斑駁），所以沒有使用。

4 加強陰影，進行最後修飾　　　　完成

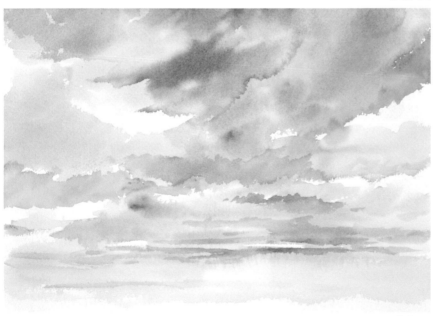

用吸了水的畫筆弄濕乾燥部分，一邊同樣疊上三色的灰色，為雲朵打上陰影。

POINT

沾濕後再加上陰影，可以柔化邊緣（顏料的邊界），讓影子更顯逼真。另外也要留意紙張起皺的問題。

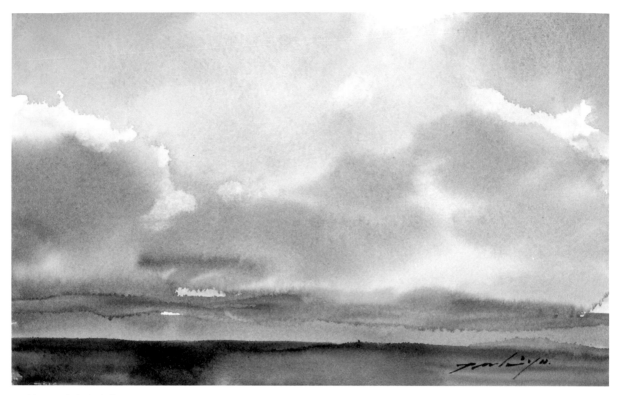

日漸西沉（東京都）　17×27cm
時時刻刻產生變化的雲朵。借用水的力量，畫出那瞬
間的印象。

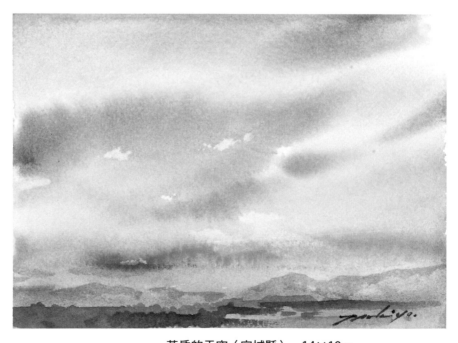

黃昏的天空（宮城縣）　14×19cm
暴風雨散去後，天空變得比平時更具戲劇性。從新幹線
望見的夕陽是如此地燦爛鮮明。

40

Lesson 2

以素描
擷取感動

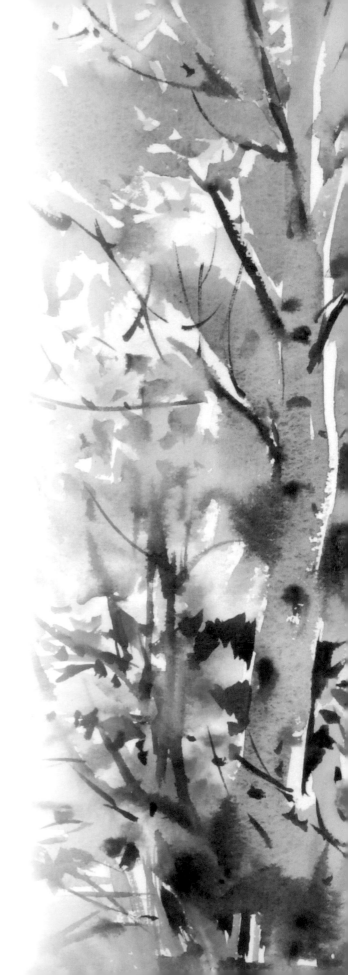

享受素描的樂趣

　　素描是為了完成正稿所做的筆記，也是素材、材料。其目的是為了將所見景色的必要資訊記錄下來才簡單地繪製成圖，所以不需要畫得太精確。當然，畫風自由的素描有時也能成為一幅風格灑脫的好作品，不過素描終究是素描。相對於此，作品則是比起將景色原封不動地畫出來，更像是透過本人的雙眼加油添醋後的結果。是將其視為一幅作品，在有計畫性地考慮過整體的構圖、平衡感之後描繪出來的圖畫。畫中或許會加入作者自己想像出來，實際上並不存在的東西。由於一開始得先有基礎，知道原本的真實樣貌如何才能夠加以變化，因此建議各位多多練習素描，瞭解一幅畫從無到有的過程後再開始製作作品。

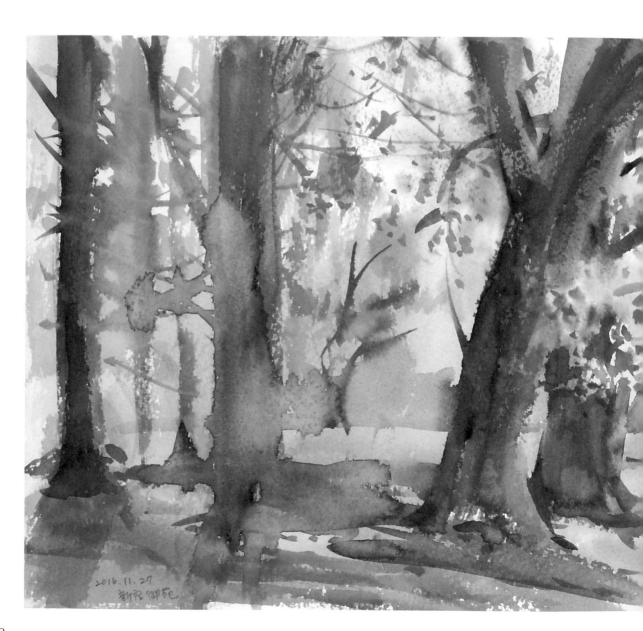

這幅素描畫於新宿御苑，夕陽餘暉將懸鈴木的葉子襯托得十分美麗。利用人物腳下的影子長度，讓人感受到日落時分的時間感。

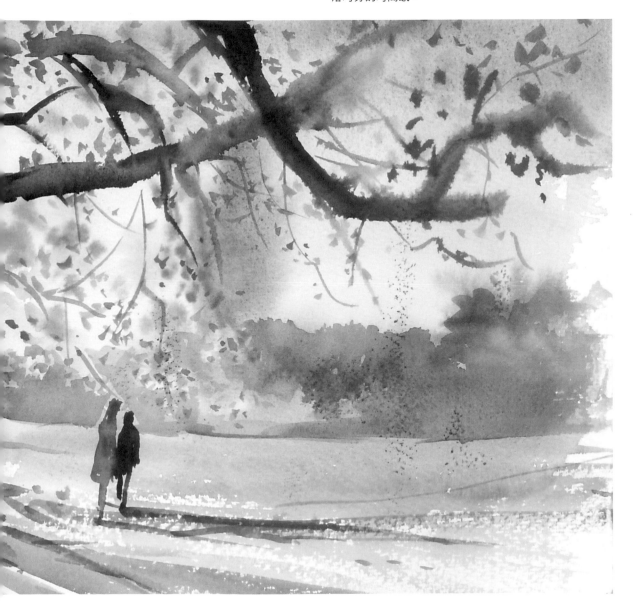

不打草稿的素描

　　似乎有些人覺得光用顏料來畫實在太困難了，但其實並沒有想像中那麼可怕。正因為沒有鉛筆，才能夠迅速地以自由而富有動感的線條來描繪。請抱著「就算有點歪斜也無妨」的心情，輕鬆自在地試著畫吧。尤其建議畫原野、山脈等沒有建造物的地方。

三重縣的關口驛站。來到這座古老房舍林立的驛站小鎮，讓人有種彷彿穿越時空回到江戶時代的感覺。細窄格子窗和成排盆栽的搭配十分迷人，讓我忍不住想要畫下來。

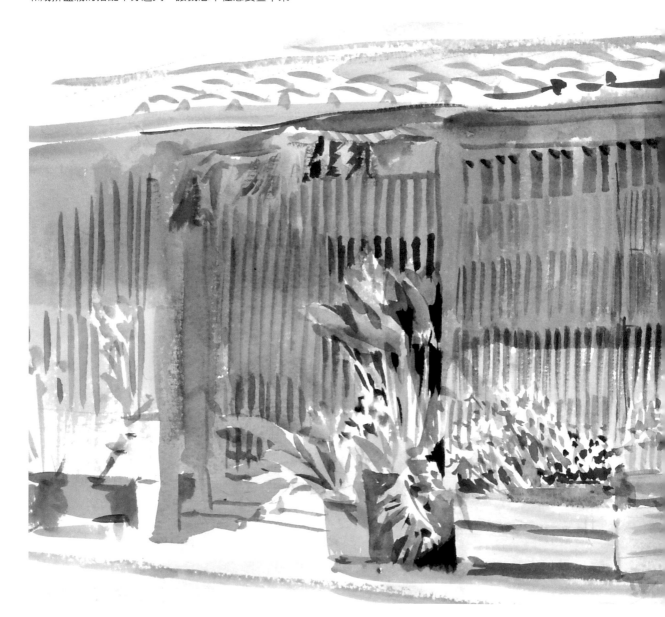

素描本的大小和紙質也是五花八門。我很喜歡像書一樣從正中央裝訂、打開來左右較長的素描本。非常適合用來描繪開闊的風景。

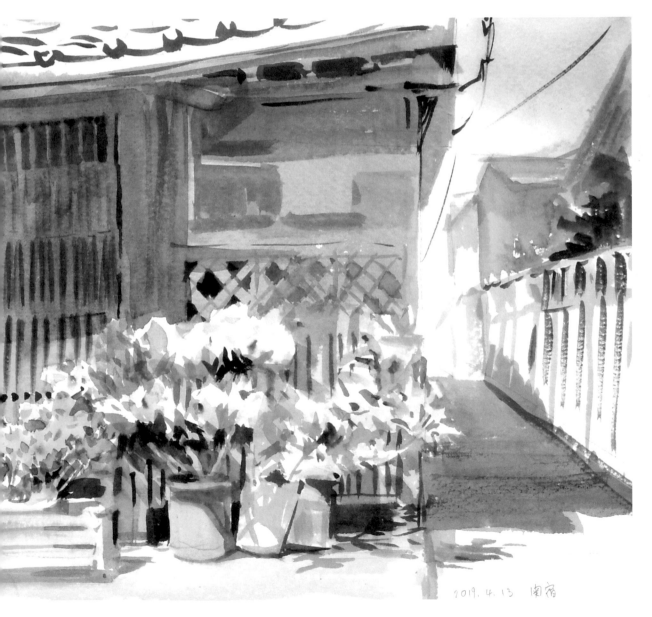

2019. 4. 13 南宿

將感動
化為畫作

將秋天的奧志賀高原畫成素描

在秋天的高原上散步，一時興起決定將在山間小路上發現的紅葉美景畫下來。雖然是個除了樹木以外空無一物的地方，但還是很值得描繪成畫。

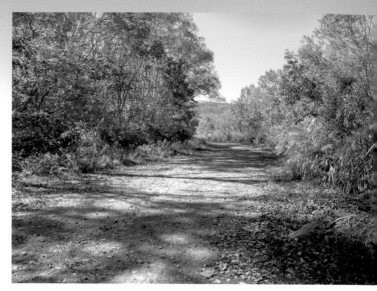

1 打草稿

用鉛筆輕輕地畫出大致的景物配置。

介紹素描的畫材

　　以下介紹我會隨身攜帶的素描用畫材類。我在挑選畫材時會考慮是否方便隨身攜帶。

攜帶用固體顏料調色盤

天藍色的專用鋁盒裡，裝著我自己經常使用的顏色的固體顏料。因為我基本上都會在戶外畫素描，所以準備了較多風景常用的褐色系、綠色系這類大地色。

塑膠水桶

螺旋狀的水桶不僅輕巧，又能摺疊成小體積，非常方便。

夾子

為避免在戶外畫圖時紙張被風吹掀起，可以事先用夾子固定住素描本。

兒童用塑膠調色盤

如果沒有固體顏料，只要將所需顏色的管狀顏料擠在這裡面使其硬化，就會比琺瑯調色盤來得輕巧好攜帶。

　　另外還會視需要準備摺疊椅、畫架等。

攜帶用素描組

「Winsor & Newton」製。這個輕巧的組合內包含了最低限度所需的顏料、水桶和調色盤，非常適合用來在旅行目的地描繪風景明信片和小幅素描。

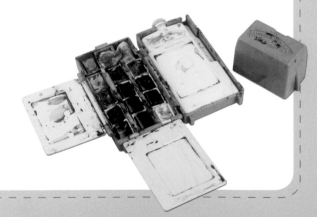

01

在天空部分薄塗上Turner's Yellow。

02

接著輕輕疊上稀釋過的Permanent Rose。

03

在整片天空塗上Manganese Blue。

2 　描繪作為基底的底色

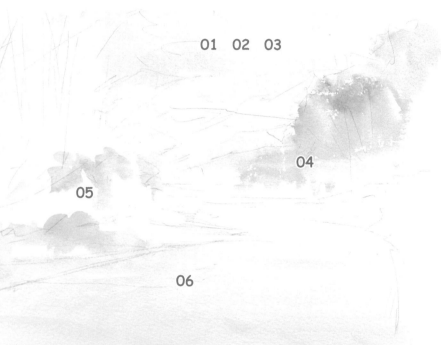

01　02　03

04

05

06

POINT

描繪樹葉繁茂的樣子要用乾畫法。

04

混合Aureolin和Cadmium Yellow Deep，塗抹在明亮發光的地方。

05

看起來是綠色的地方也要在明亮處塗上黃色的底色。

06

配合黃色的強度，調整顏色的濃淡。

07

在Cobalt Blue中混入Alizarin Crimson，薄塗於遠方的山。

08

以Ultramarine Blue、Alizarin Crimson、Winsor Yellow混合成的藍灰色塗抹陰影部分。

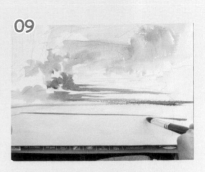

09

用筆尖細細地畫出落在地面的樹影。畫的時候要留意由遠至近的間隔。

3 畫上陰影

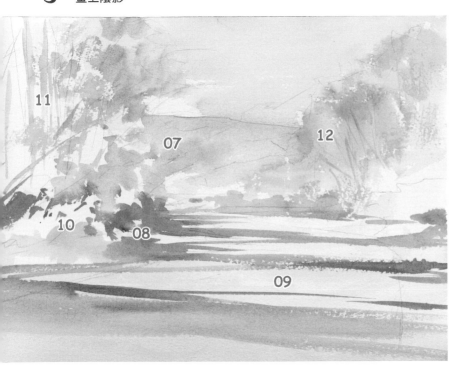

POINT

落在道路上的影子也用乾畫法來畫，能夠同時表現出陽光自樹隙間灑落的氣氛，以及碎石路的質感。

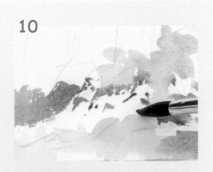

10

前方的草叢要留下鮮豔的地方不塗，利用筆尖加上陰影。

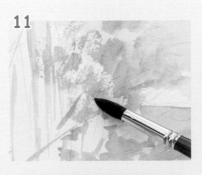

11

枝頭的細小輪廓要將畫筆橫向放倒，以乾畫法來畫。

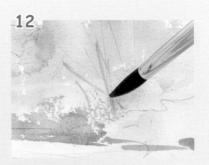

12

用稀釋過的灰色，細細地描繪出遠處的樹幹。

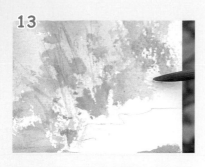

13

混合Winsor Orange和Cadmium Yellow Deep，疊塗於黃葉的部分。

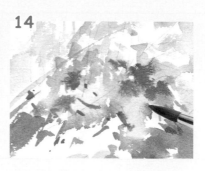

14

趁著黃色的部分未乾，點上Scarlet Lake。

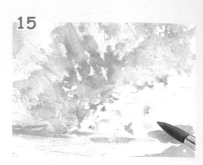

15

明亮處要留下白色發光的部分不塗，其餘塗上稀釋過的Orange。

4　疊上紅色

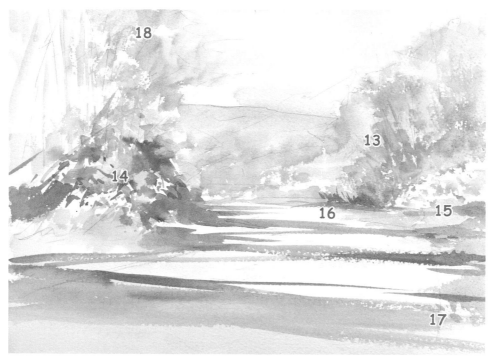

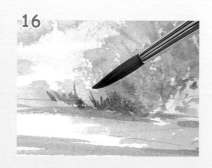

16

調出藍灰色，塗抹於草叢下方的陰影部分。用筆尖畫出草。

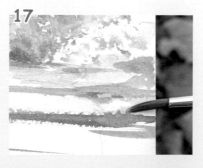

17

將Manganese Blue和Aureolin混合成的明亮黃綠色，疊在剛才畫的影子上，畫出樹下的小草。

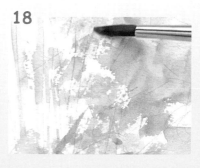

18

用Gold Ocher塗抹白樺樹的枯葉部分。

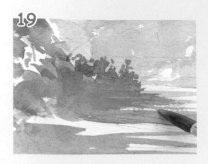

19

混合Sap Green和Gold Ocher，塗抹綠色草叢。

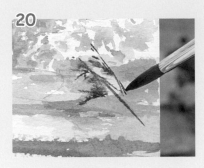

20

在**19**的顏色中混入Winsor Blue，利用筆尖畫出前方的草。

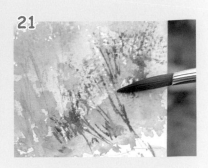

21

在**20**的顏色中混入少量的Scarlet Lake，以乾畫法表現細樹枝。

5 為樹木上色

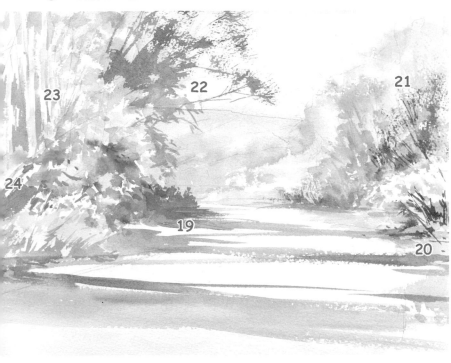

23 22 21 24 19 20

POINT

白樺樹的樹幹是以反向畫法來呈現。藉著讓背後的草叢呈彩色，使白色樹幹浮現出來。

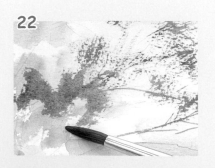

22

稀釋Perylene Green，描繪遠方的樹木輪廓。

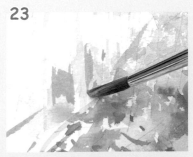

23

混合Gold Ocher和Raw Sienna，留下白樺樹的樹幹不塗，描繪出後方的明亮樹叢。

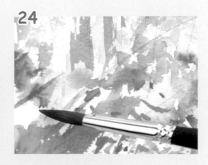

24

以Cadmium Red畫上紅葉。

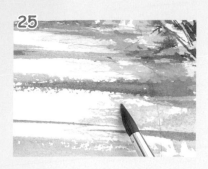

25

混合Cadmium Orange和Gold Ocher，畫出地面的落葉。

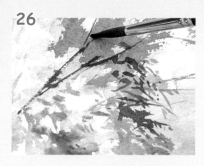

26

調出藍灰色，一邊觀察前方樹枝的交疊情況，一邊畫上細樹枝。

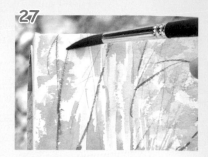

27

上方的樹枝因為受到陽光照射的關係，看起來十分明亮，所以顏色要畫得比較淺。

6 利用筆觸創造質感

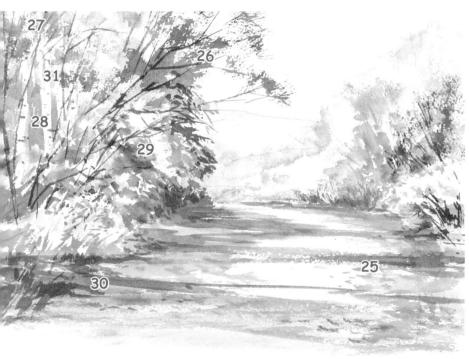

27
26
31
28
29
30
25

POINT

在描繪道路兩旁的落葉時，如果只在前方使用乾畫法來呈現附近落葉的質感，即可強調出遠近感。

28

用筆尖描繪白樺樹的橫紋。請留意不要等間隔地畫。

29

視整體平衡，補畫前方交疊的樹枝。

30

畫出前方腳邊陰影中的草。

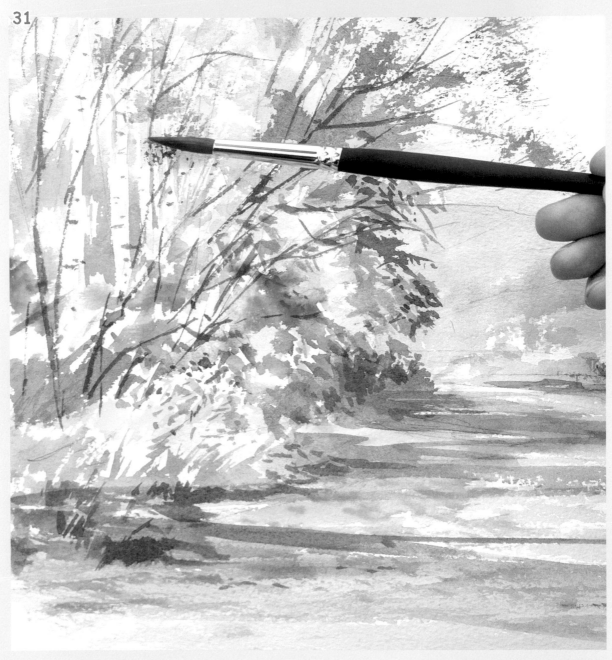

採用乾畫法，以Sap Green畫出白樺樹前方交疊樹枝的葉子。

32

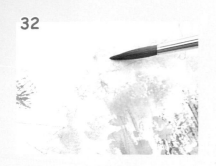

淡淡畫出遠方樹木的輪廓。

33

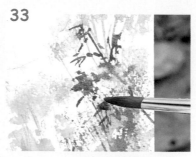

在Hooker's Green中混入少量Burnt Sienna，清楚畫出右前方的樹。

34

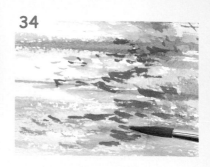

用Burnt Sienna畫出落葉。落葉要由近至遠改變大小。

35

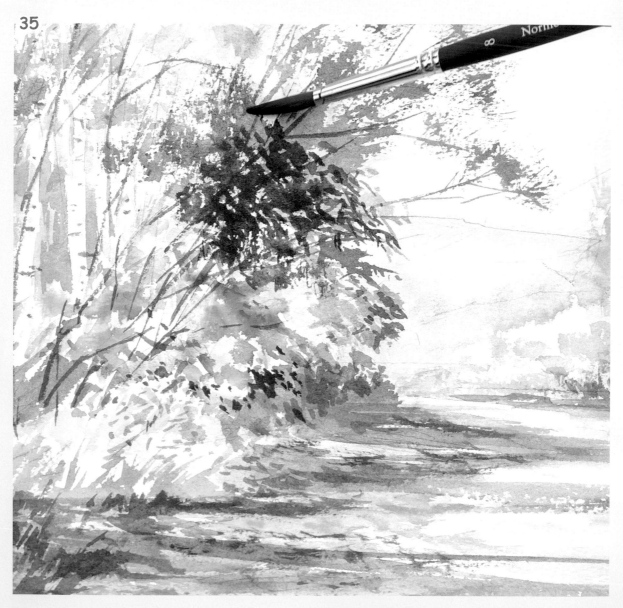

在進行最後修飾前畫出細節。由於不同種類的樹木有著各式各樣的色調，形狀也有所差異，因此要盡量描繪出來，以表現雜樹林的氛圍。

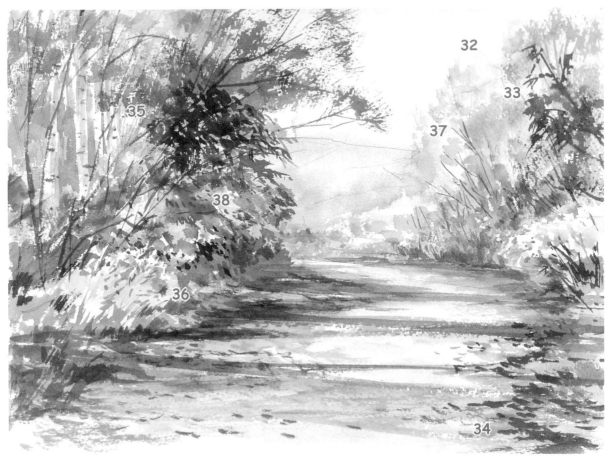

奧志賀高原的散步道（長野縣）　23×30cm

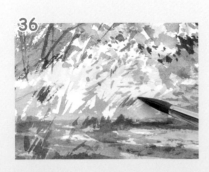

觀察細小葉子的生長方向，利用筆尖描繪出來。

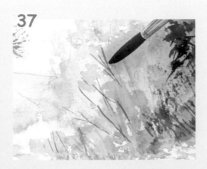

視整體平衡，畫出中景的樹枝。

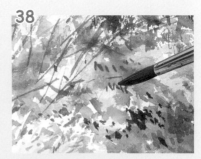

鮮豔的紅色會成為畫面的重點，請一邊觀察樹葉形狀，仔細地描繪上去。

出門來趟素描之旅

　　我分別在綠意萌芽的清爽初夏,以及黃葉在
陽光照耀下散發美麗金光的秋天,來到長野縣的
奧志賀高原畫了素描。即便是同一座高原,在不
同的季節來訪卻能感受到截然不同的氛圍。

　　以下是我畫的多幅素描。你想不想也來一趟
素描之旅呢?

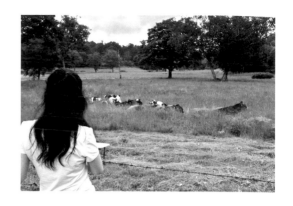

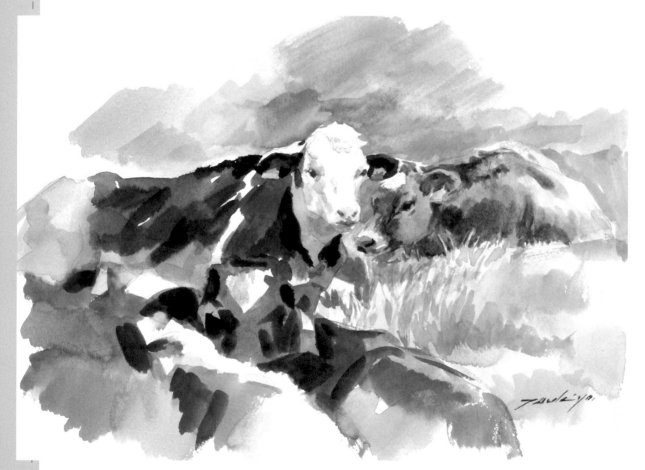

稍事休息　25×34cm
在爽朗高原上吃草的牛群。藉由描繪牛隻來傳達牧場
的悠閒氣氛。

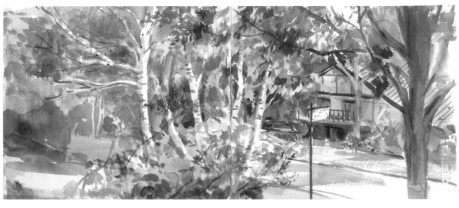

挺拔的白樺樹是唯有來到高原才能看見的景色。樹幹根部雖然被厚重積雪壓到變形，
卻讓人不禁邊畫邊想像起這些樹是如何堅忍地度過漫長雪季。春天來臨，充滿喜悅的
明亮新葉萌發的姿態，美得讓人想畫畫的心蠢蠢欲動。

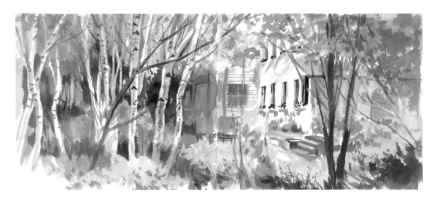

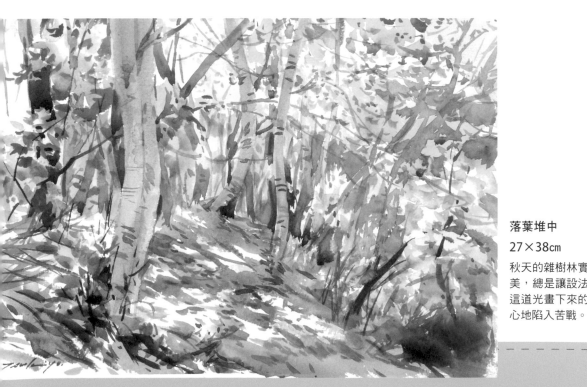

落葉堆中

27×38cm

秋天的雜樹林實在太
美，總是讓設法想把
這道光畫下來的我開
心地陷入苦戰。

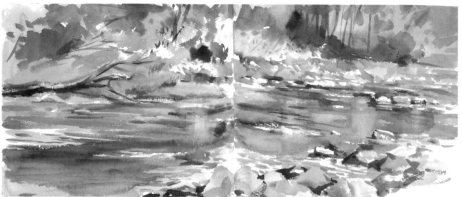

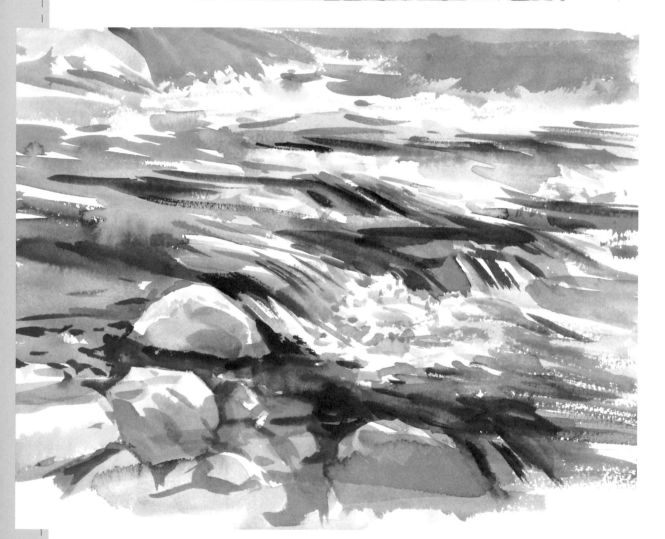

溪流 雜魚川　22×27cm
雪融後，清澈水流造就了水量豐沛的河川。滑也似地流過岩石上的水絕不會駐
足停留，於是我拚命地凝視，將其描繪下來。

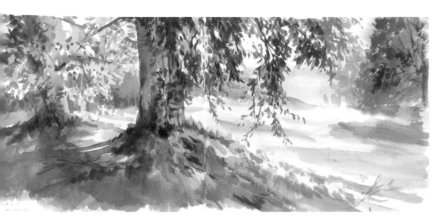

攤開素描本，就能以橫長的構圖將
景色擷取下來。我很喜歡這種能夠
直接將眼前世界繪製成圖的形式。

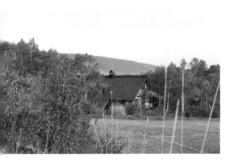
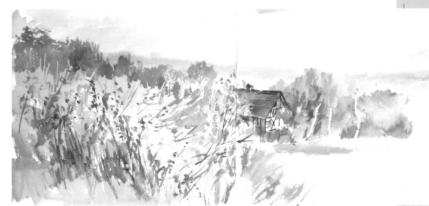

協助取材的飯店

奧志賀鳳凰大飯店

〒381-0405　長野縣下高井郡山之內町奧志賀高原
電話 0269-34-3611　HP https://www.hotelgrandphenix.co.jp/
這是一間氣氛讓人宛如置身瑞士高原，建築物也十分美麗的飯
店。前來迎接的工作人員態度親切，對來畫圖的人也表示歡迎。

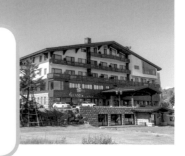

風景畫教學
05

用墨水筆來畫

建造物等筆直的線條並不適合用水彩筆來畫。這種時候，只要先用鉛筆或墨水筆拉出筆直線條再畫，就算水彩筆的筆毛扭曲也沒問題。

WATERCOLOR LANDSCAPE

什麼樣的墨水筆適用？

　　我主要是使用黑色DELETER NEOPIKO-Line這款水性顏料代針筆來畫草稿。粗細以0.8mm為主，並且依照不同的題材區分使用。

　　用墨水筆描繪的優點包含以下幾點：

・因為連細微部分也能畫出來，所以能夠畫得很詳細。

・有些墨水筆的顏色較深，因此能夠畫出有層次的圖畫。

・以畫材來說價格便宜，可以直接進行素描。

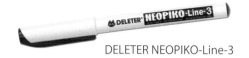

DELETER NEOPIKO-Line-3

0.8mm

0.3mm

2.0mm

BR（毛刷）

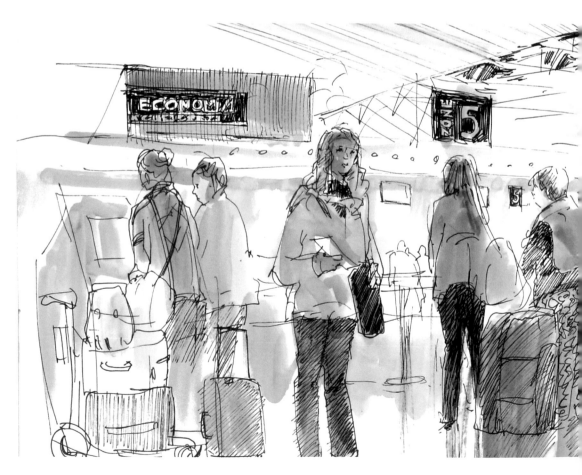

我去義大利的西西里島時曾在阿格里真托這座城市過夜，畫了旅館附近的農田。原本打算之後再上色，不過後來一直保持原樣。

繪於義大利達文西機場的出境大廳。時間不多時很適合用墨水筆作畫。

繪於在巴黎戴高樂機場候機時。使用墨水筆描繪眼前來來往往的人群比較方便。

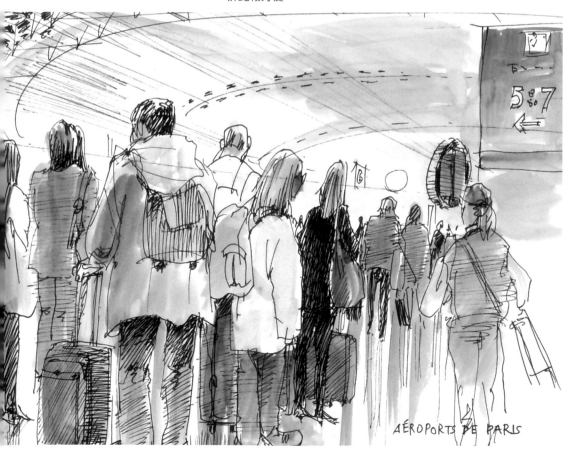

用墨水筆畫港都

美麗的港都全世界都有，但是像這麼色彩繽紛的城市光是用看的，就讓人不自覺感到心情愉悅。話雖如此，要用水彩來描繪這樣的美景實在有些困難，因為如果同時上色和描繪形狀很容易就會被搞混，不曉得自己在畫什麼了。

描繪這種顏色繽紛的風景時，只要先用墨水筆畫出形狀再上色，作業起來就會輕鬆許多。

使用墨水筆的優點是能夠清楚地畫出細節，各位不妨可以在描繪窗戶、屋瓦等建築細部時試著使用看看。

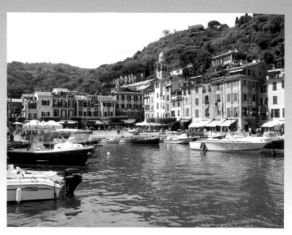

義大利 聖馬爾蓋里塔利古雷

1 打草稿

雖然照片是橫向構圖，但是為了明確突顯身為主角的塔，於是決定採取能夠保留熱鬧港都氣氛的縱向構圖，以免畫面過於複雜。

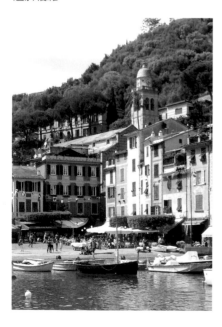

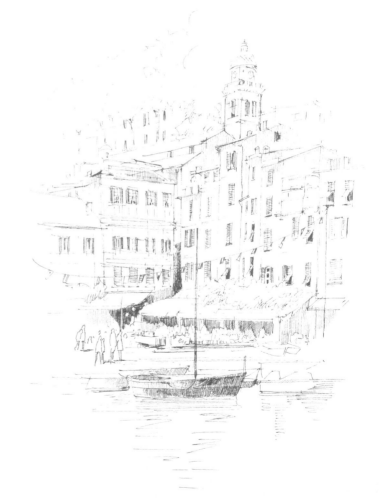

01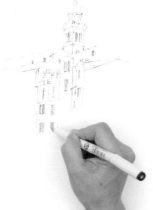

從中心的塔開始仔細地描繪。

02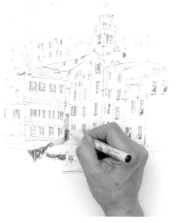

確認明暗，也用墨水筆先畫出陰影。

03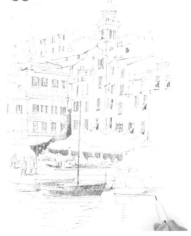

橫向移動墨水筆，快速地把海浪也畫出來。

POINT

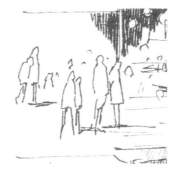

暗處只要事先用墨水筆進行線影法（用細線畫上陰影），之後就不必塗上深色顏料，可以用清淡的色彩來做最後修飾。線影法的線條方向一致，會讓整體的平衡感變好。

因為墨水筆能夠畫出細線條，所以要把百葉窗等細節部分也清楚地畫出來。只不過，為避免整體顯得過於繁複瑣碎，添景人物可以畫得簡略一點。

▼

04

05

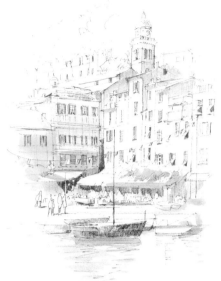

POINT

以墨水筆進行線影法，能夠將最暗的地方也清楚描繪出來。

只要一開始先以灰色調單色畫的方式塗上灰色，最後修飾時會輕鬆許多。

06

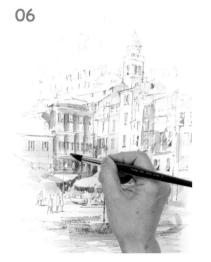

07

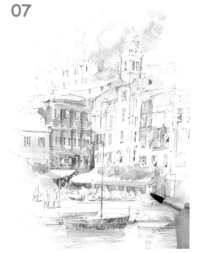

08

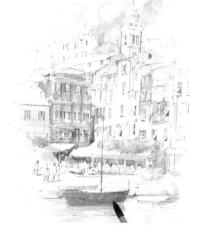

由於塗上太多顏料會顯得有些雜亂，因此上色時要一邊思考上到何種程度最為恰當。

POINT

萬國旗也要刻意留下部分不上色，像是採用淡彩畫法一般地稍作渲染。

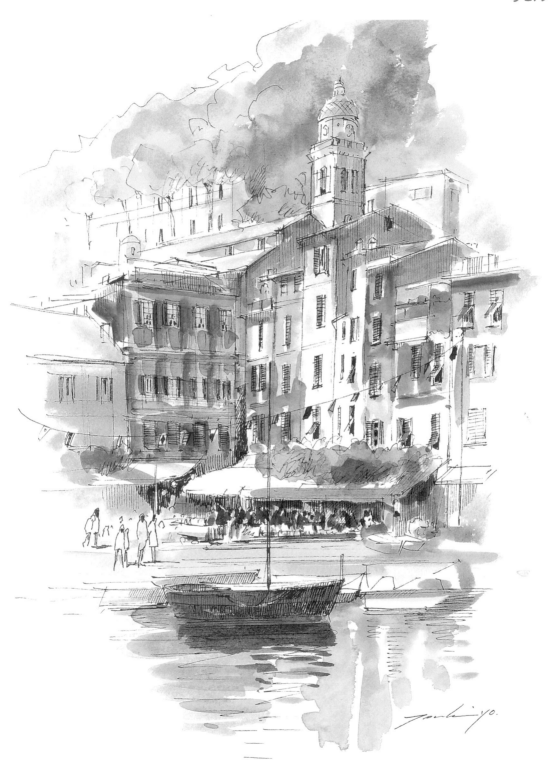

聖馬爾蓋里塔利古雷（義大利） 34×25cm

透過陰影的連結串起世界

　　一旦將注意力放在明暗的對比上，就會更為強調光線的美麗而非建築等的細節，因而成為一幅令人印象深刻的作品。影子的連結方式也能傳達出建造物的位置和前後關係，是整幅圖畫的一大重點。

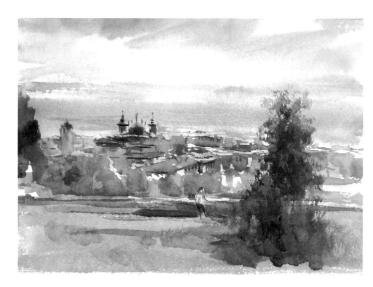

繪於法國的素描。雨過天晴，陽光讓城市的輪廓美麗浮現。

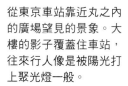

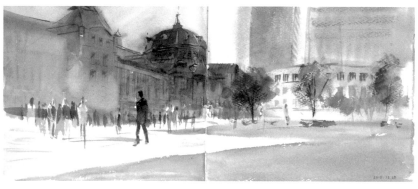

從東京車站靠近丸之內的廣場望見的景象。大樓的影子覆蓋住車站，往來行人像是被陽光打上聚光燈一般。

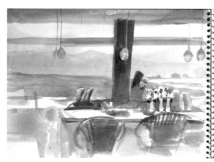

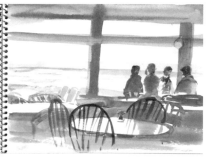

地點是北海道石狩。從孤立於海岸的咖啡店向外望去。

Lesson 3

畫出
內心感動的
技巧

在畫中加入添景

風景中如果有人或生物存在就會產生生活感，並且讓人感受到故事性。只要事先記住典型的外型，就連會到處亂跑的生物也能迅速描繪下來。

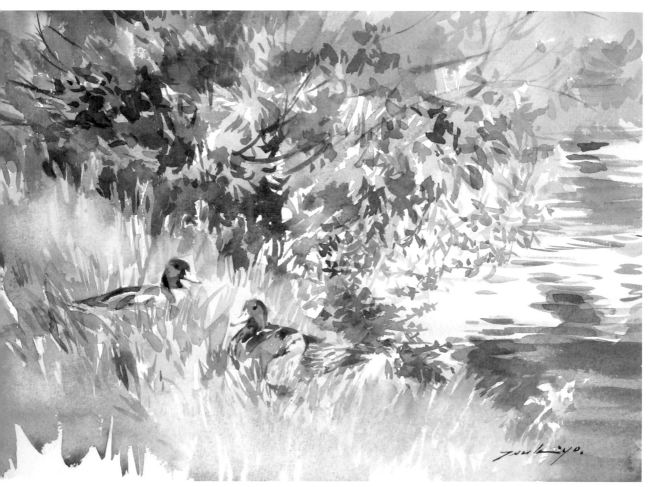

河邊的休憩時光（英國）　27×36cm
鳥也是我非常喜歡的題材。在河邊休息的鴨子好可愛，於是我趁牠們停在那裡休息時畫了這幅素描。

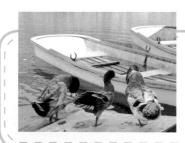 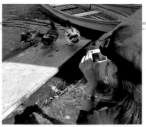

POINT

動物不會一直乖乖地動也不動。如果想在添景中加入動物，最好先拍照，等畫完周遭的風景後再把動物加進去。

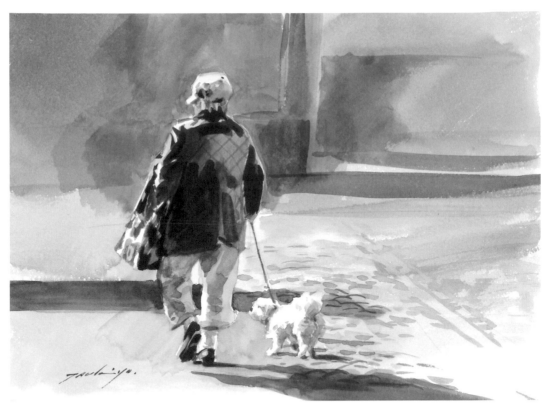

早晨的散步（芬蘭）　25×34cm
有些寒冷的早晨，一位老奶奶帶著馬爾濟斯在石板路
上散步。小狗可愛的臀部和表情是重點。

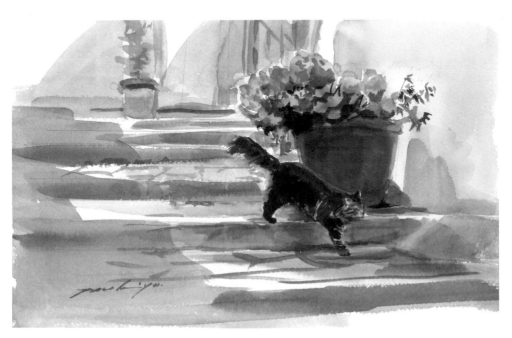

巡邏時間（義大利）　19×31cm
在滿是白色灰泥牆的城市裡，巧遇這隻連見到陌生
旅客，都會用尾巴纏住對方打招呼的溫柔貓咪。

分別描繪添景人物

　　風景中只要有人物或生物，那幅景色就會顯得朝氣蓬勃。像是公園、街道等，試著盡量在理所當然會有人的地方加入添景吧，如此一來就能夠讓作品產生故事性。

近景到中景的添景人物

01

02

03

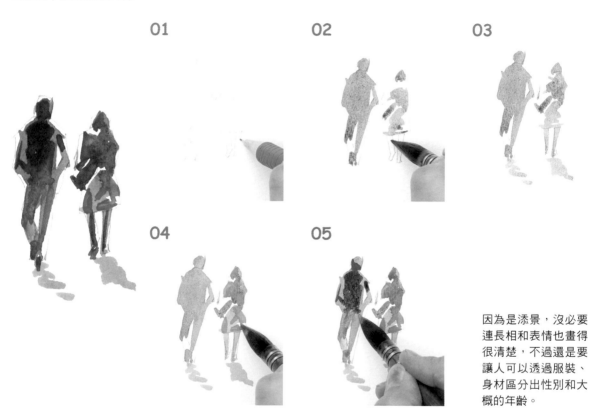

04

05

因為是添景，沒必要連長相和表情也畫得很清楚，不過還是要讓人可以透過服裝、身材區分出性別和大概的年齡。

遠景的添景人物

01

02

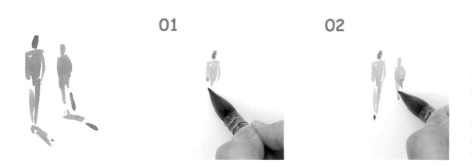

由於小小的遠景只要畫得讓人看得出來是人就好，因此必須留意和景色之間的大小比例，用點和線的組合來描繪頭和身體。

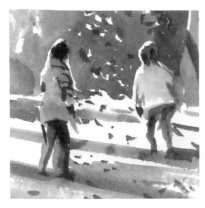

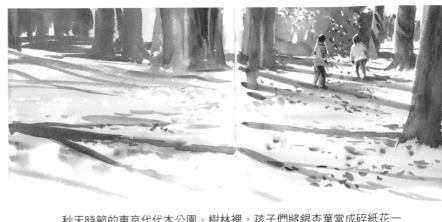

秋天時節的東京代代木公園。樹林裡，孩子們將銀杏葉當成碎紙花一般拋撒嬉戲。孩子們在寬廣的金色地毯另一頭嬉鬧的景象很可愛，於是我便提筆畫了下來。

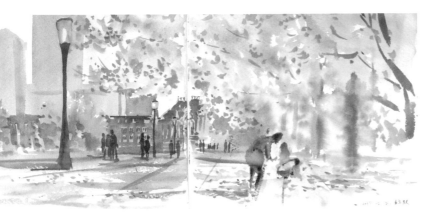

東京車站靠近丸之內的那一側，通往皇居的路上有著一整排銀杏樹。專心收集落葉的孩子們和守護在一旁的母親身影，將繁忙的都會變成一個溫柔的世界。

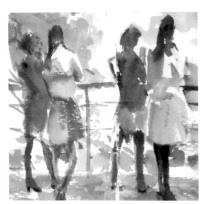

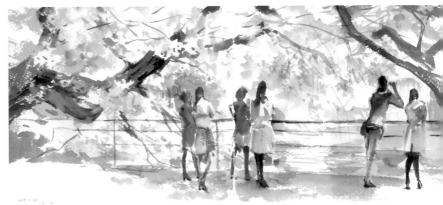

這一天，我來到皇居的千鳥淵賞櫻。實際上現場人多到水洩不通，不過我只把眼前來來去去的OL們當成模特兒，在畫中加入了賞花客。

HOW TO DRAWING No.6

描繪加入添景人物的豐富風景

夕陽餘暉下的威尼斯碼頭。遠景的島、水上巴士、碼頭等，雖然題材很多，但我試著藉由統一色調整合全體。

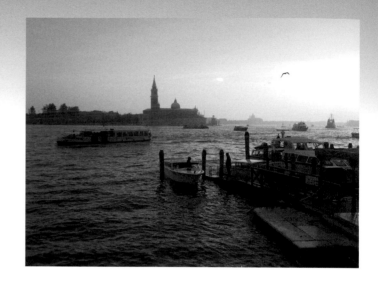

1 打草稿

POINT

這裡打的草稿是近景的碼頭和船隻、中景的水上巴士，以及遠景的街景。水面的樣子則是邊上色邊畫。

過程中所使用的顏料一覽

 Gold Ocher

 Cobalt Blue

 Alizarin Crimson

 Cerulean Blue

 Scarlet Lake

 French Ultramarine

Prussian Blue

 Vandyke Brown

Burnt Sienna

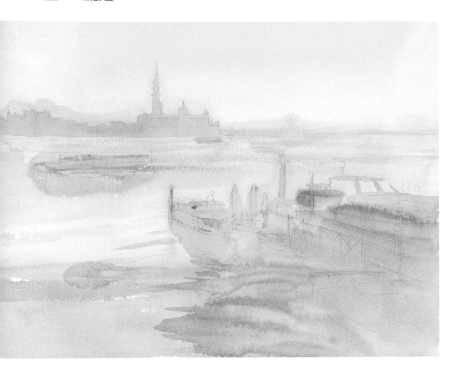

遠處的風景要用比較多的水稀釋，並且用面紙吸取顏料讓顏色變淺，藉此強調遠近感。再用面紙吸收畫筆的水分，以乾畫法描繪遠處水面波光粼粼的樣子。

POINT

描繪風景時，除了事先擠在調色盤空格裡的24種基本色外，每次都要把會使用到的顏色加進去。這裡是加入了Gold Ocher和Vandyke Brown。

02

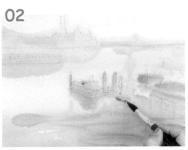

以Cobalt Blue＋Gold Ocher＋Alizarin Crimson的混色調出灰色，加上陰影。

 Cobalt Blue ＋ Gold Ocher ＋ Alizarin Crimson

01

 ▶

▼

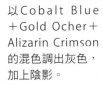 Gold Ocher

首先用水溶解大量的Gold Ocher，然後將紙張稍微往自己的方向斜放，薄塗於整張畫紙，並且配合明暗調整濃淡。接著趁顏料未乾，在深色部分疊上Gold Ocher。

03

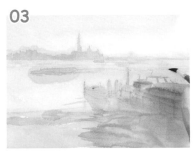

以Cerulean Blue＋Alizarin Crimson調出略偏水藍色的灰色，塗抹於船的屋頂、近處的海浪、遠處的風景。

 Cerulean Blue ＋ Alizarin Crimson

POINT ?

雖然是藍色和紅色，但是因為底色Gold Ocher是黃色，所以疊上去會變成灰色。

73

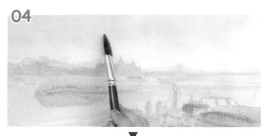

趁顏料未乾，在天空薄塗上Scarlet Lake和Cerulean Blue。接著也在前方的海上塗抹Scarlet Lake和Cerulean Blue。

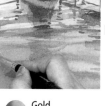 Scarlet Lake　　 Cerulean Blue

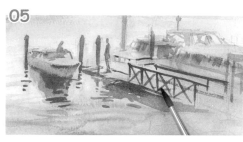

前方的船隻和棧橋、遠處的水上巴士，都要用French Ultramarine＋Alizarin Crimson＋Gold Ocher的混色加上深色陰影。

French Ultramarine
＋
Alizarin Crimson
＋
Gold Ocher

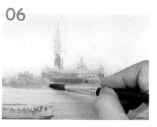

以Scarlet Lake＋Gold Ocher為遠景的塔添加紅色。之後加入French Ultramarine，用灰色為遠處景色疊上陰影。

Scarlet Lake ＋ Gold Ocher ＋ French Ultramarine

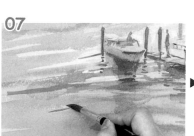 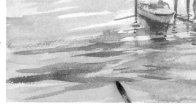

以Gold Ocher＋Scarlet Lake描繪前方的海浪，之後再以Cerulean Blue＋French Ultramarine＋少許Scarlet Lake畫上藍色的海浪影子。

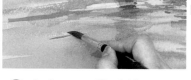 Scarlet Lake ＋ Gold Ocher

 Cerulean Blue ＋ French Ultramarine ＋ Scarlet Lake

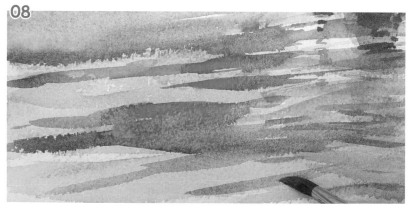

塗上未經混色的Cerulean Blue，作為點綴。

Cerulean Blue

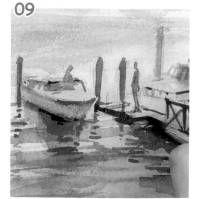

使用筆尖細窄的Norme，以Prussian Blue＋Vandyke Brown＋Burnt Sienna的混色，為棧橋的側面加上深色陰影。

 Prussian Blue ＋ Vandyke Brown ＋ Burnt Sienna

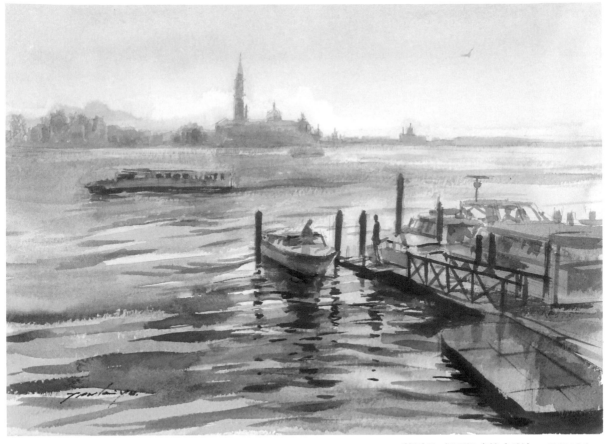

黃昏的威尼斯（義大利）　26×36cm

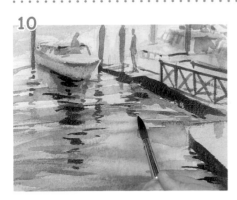
10

在**09**的混色中加入French Ultramarine和Alizarin Crimson，畫出深色的海浪影子。

 + French Ultramarine + Alizarin Crimson

12

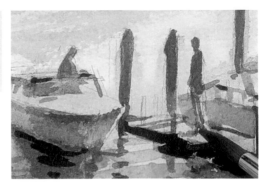

11

以Prussian Blue＋Vandyke Brown＋Burnt Sienna在前方的棧橋上加入線條，接著也加上船底下的影子。

在天空以灰色淡淡地畫上鳥，最後再以Gold Ocher＋Scarlet Lake在人身上添加紅色。

 Gold Ocher + Scarlet Lake

遠近法其實一點都不難

　　畫風景時，大家覺得最困難的地方大概就是遠近法了。完整地學習遠近法需要記住麻煩的理論，但如果是出於興趣而畫的風景畫，只要盡量避開困難之處，只記住最低限度的必要知識就可以了。

　　比方說如果不擅長畫建築，那麼可以選擇沒有建築的場所；就算無論如何都要畫建築，也可以讓屋頂隱約出現在樹的另一頭，或是只畫窗戶、讓房子在遠處橫向排列等等。只要稍加留意，就會發現其實有很多構圖可以讓人畫起來毫不費力喔。

POINT

遠近法有以下3大重點。
只要記住這幾點就沒問題了。

①自己的眼睛高度

②消失點

③遠處的物體看起來很小

知道自己的眼睛高度後，消失點就位於眼睛高度上。

理解眼睛高度和視線的差異

描繪風景時，必須要知道的一點就是自己的眼睛高度。由於消失點位於眼睛高度的水平延伸線上，因此只要明白無論是腳下的道路、林立的大樓牆壁，還是屋頂的角度全都會朝著消失點漸漸變小，就不需要為那個角度而煩惱了。

在此同時，也請理解「眼睛高度」和「視線」的意義並不相同。「眼睛高度」是消失點的去向，「視線」則是畫畫的你本身所見的方向。腳下的道路會逐漸遠去、最後消失在地平線，而那個地平線就是眼睛的高度。

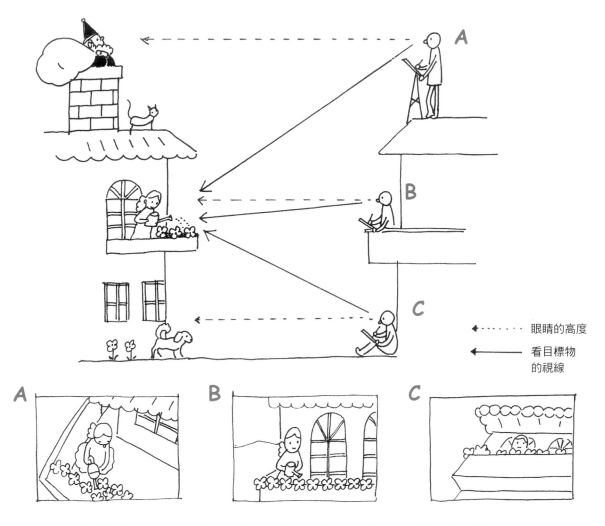

‹······ 眼睛的高度

← 看目標物的視線

一般的素描通常都是採取**B**的視線。像**A**和**C**這種由上往下或極端地仰望的構圖，因為需要理解三點透視法，所以對不習慣的人來說可能比較困難，但其實只要想起「遠處的物體看起來很小」這一點，無論從何種角度來看應該都能畫出個樣子。

以仰望角度描繪的建築，能夠讓人感受到建築的巨大和近在眼前的感覺；以地平線位於畫面上方的角度描繪的世界，則能夠讓人感受到彷彿由高處向下俯視的壯闊感。

試著以你的視線為構圖，讓欣賞畫作的人和你產生相同的感受吧。

画出内心的感动

風景畫教學 07 描繪建築

描繪風景時，經常會在畫面中加入建築。對於那些好不容易遇到喜歡的風景，卻因為不擅長畫建築而卻步的人，我有個小訣竅要教給大家。各位在作畫時可以參考下一頁的POINT。

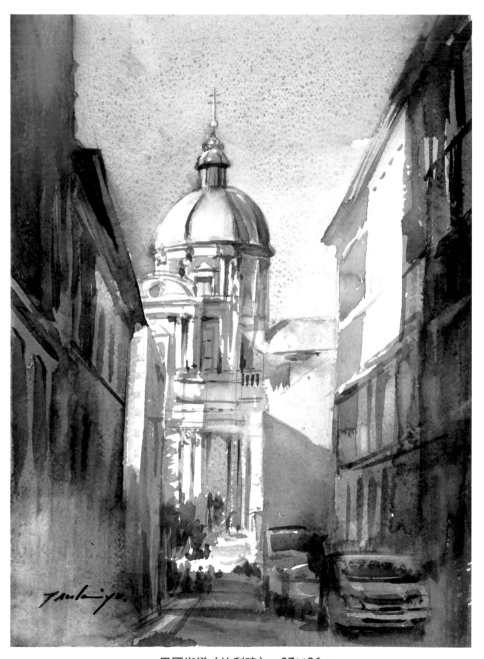

異國街道（比利時）　37×26㎝
在街頭漫步時，偶然遇見沐浴在朝陽底下的古老建築。清楚浮現的塔上裝飾的對比十分美麗。

在以建築為主角的構圖中，建築在畫面上所占的比例很大。描繪建築雖然需要理解最基本的遠近法原理，但是繪畫的魅力不在於此。就算稍微有點歪斜也不要放在心上，為了讓整幅畫顯得更有魅力，請儘管悠然自在地描繪吧。

POINT

即使是不善描繪建築的人也能輕鬆完成的訣竅
①垂直物體要垂直描繪
②讓屋頂、窗戶的角度朝著消失點對齊收束線
③只詳細描繪喜歡的部分（主角）

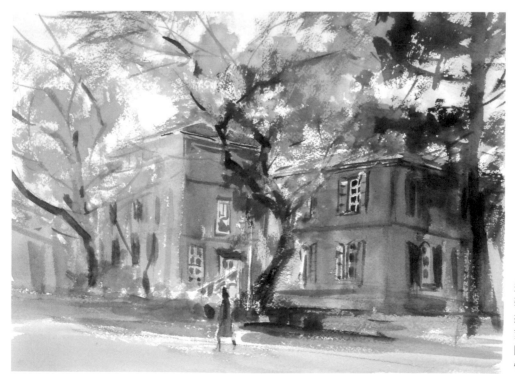

這裡是上野的東京藝大，音樂學系的紅磚建築和新生綠葉互相輝映。日本國內也有許多充滿情調的場所。

關於明中暗的漸層

　　水彩是一邊利用水調整顏色的深淺，一邊描繪成一幅作品。色彩中有所謂的色價（Valeur），而將有彩色置換成無彩色時，如果看起來就像普通的黑白照片一樣沒有異樣，那麼就表示「色價協調」。

　　在下方這幅海景中，為了表現海浪和少年衣服的白色，我留下紙張的白色來呈現最白的部分。要讓海浪看起來是白色的，必須要有相對灰暗的顏色來襯托，而在判斷究竟該把顏色調得多深時，建議各位可以思考一下要把畫面中的最暗色設定成多深。

　　假使你有「整幅畫感覺顏色好淺」或是「整體的顏色太深了」的問題，最大的原因就是沒有進行設定。請先決定好最亮色和最暗色，再來思考兩者之間的漸層變化。

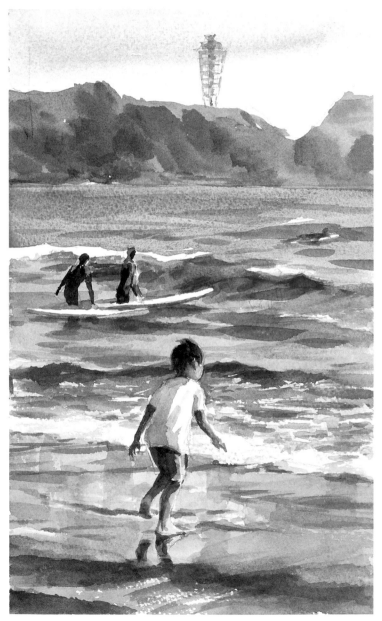

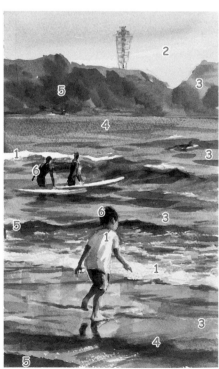

江之島海岸（神奈川縣）　31×19cm

各種灰色的調法

　　陰影色常用的灰色是透過混色調配出來。由於影子給人的印象偏藍，因此首先要挑選作為基底的藍色，接著加上紅色混成藍紫色，再混入光的顏色也就是黃色變成灰色。最後調出來的灰色色調會隨一開始選擇的藍色性質而異，所以像是明亮的灰色、藍色感強烈的灰色等等，請依照自己想要的灰色色調來選擇混合的顏色。

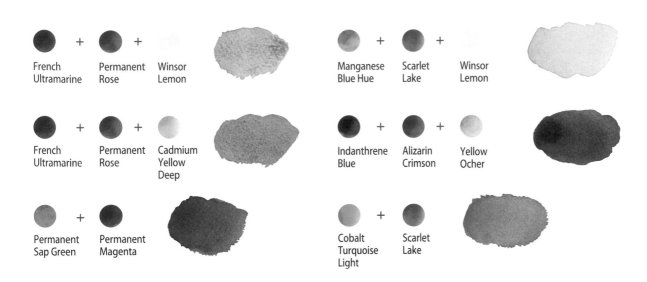

French Ultramarine ＋ Permanent Rose ＋ Winsor Lemon

Manganese Blue Hue ＋ Scarlet Lake ＋ Winsor Lemon

French Ultramarine ＋ Permanent Rose ＋ Cadmium Yellow Deep

Indanthrene Blue ＋ Alizarin Crimson ＋ Yellow Ocher

Permanent Sap Green ＋ Permanent Magenta

Cobalt Turquoise Light ＋ Scarlet Lake

何謂灰色調單色畫技法

　　在太陽底下畫素描時，因為光的方向在繪畫過程中逐漸改變，使得整體印象變得和一開始畫時不太一樣。我想各位應該都有過這樣的經驗吧？這時，只要使用灰色調單色畫技法事先畫出明暗，就能有效防止這種情況。

01

以French Ultramarine＋Crimson Lake＋Winsor Lemon調出灰色，加上陰影。一開始先以相同方式，在明亮部分以外的整體塗上灰色。

02

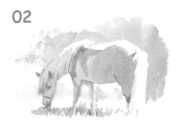

在比較暗的部分重複塗上灰色。

03

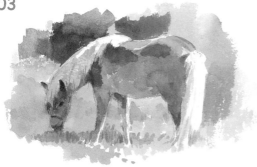

以Winsor Yellow＋Cerulean畫草。以Raw Sienna＋Burnt Sienna疊上馬的固有色。

POINT

雖然即使不特別改變筆觸、以正常方式上色也能呈現出立體感，不過在固有色中也加入深淺差異，更能夠將馬的輪廓突顯出來。

81

將感動
化為畫作

HOW TO DRAWING No.7

以灰色調單色畫技法描繪街景

　　這是芬蘭首都赫爾辛基的街景。前方因大樓的陰影而顯得昏暗，軌道盡頭的建築則十分明亮。整幅畫呈現自前方往遠處延伸的路面電車的發光軌道，朝著消失點所在的深處而去的構圖。畫面上幾乎都是陰影，如果光線的方向從這個狀態開始改變，想必應該會變成一幅截然不同的畫吧。兩旁雖有大樓林立，但因為焦點是遠處發光一帶，所以我沒有把陰影中的景物畫得太詳細。

1 打草稿

POINT

　　這裡是利用一點透視法來描繪大樓。描繪建築眾多的街景時，需要對於這項知識有一定程度的瞭解。

過程中所使用的顏料一覽

Cadmium Orange	Winsor Yellow	Cerulean Blue	Cobalt Blue	Alizarin Crimson	French Ultramarine
Raw Sienna	Scarlet Lake	Prussian Blue	Burnt Sienna	Cadmium Red	Perylene Green

82

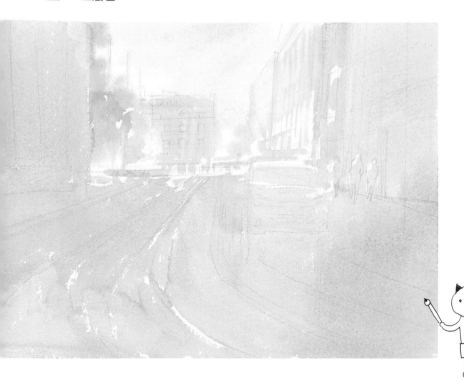

POINT

在右前方塗上稍微偏藍的顏色。因為是趁之前塗抹的陰影色未乾時塗上，所以顏料會暈染開來，讓邊緣（顏料的邊界）感覺柔和。

01

以Winsor Yellow+少許Cadmium Orange，薄塗於天空和後方中央的發光部分。趁顏料未乾，輕輕將Cadmium Orange暈開。同樣趁顏料未乾，在天空疊上Cerulean Blue並暈開。

Cadmium Orange ＋ Winsor Yellow

Cerulean Blue

03

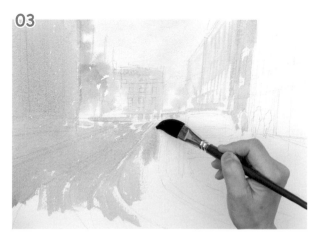

利用貓舌筆在除了天空以外的其他部分，大範圍地塗上French Ultramarine＋Alizarin Crimson＋Winsor Yellow的混色。

French Ultramarine ＋ Alizarin Crimson ＋ Winsor Yellow

02

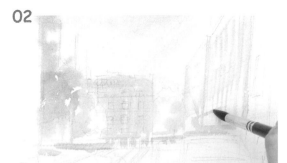

接下來要描繪陰影。以Cobalt Blue＋Alizarin Crimson+少許Winsor Yellow的混色調出藍灰色，首先為剛才塗上黃色的中央後方的建築加上陰影。

Cobalt Blue ＋ Alizarin Crimson ＋ Winsor Yellow

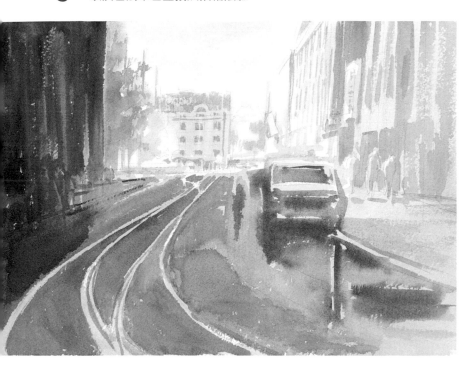

POINT

灰色調單色畫技法的意思就是事先畫出明暗狀態。在現場描繪時,有時會因為一開始深受感動的景色、光線起了變化而感到沮喪。為了防止這種情況發生,可以先將光線最美好的狀態畫下來。

04

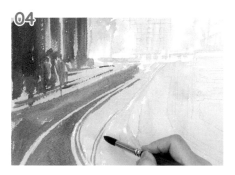

將 French Ultramarine＋Alizarin Crimson＋Raw Sienna溶解成偏深的顏色,重疊畫上陰影。

 French Ultramarine ＋ Alizarin Crimson ＋ Raw Sienna

明亮部分要多塗一些Raw Sienna。

05

車子和右側的大樓要用較多的 French Ultramarine塗成偏藍色。

06

以相同的混色,在更暗的部分再次疊塗上深色。

07

將前端細窄的畫筆(Norme)放倒,以乾畫法像在描繪樹葉一樣,用偏藍的混色加上陰影。

08

接著以相同顏色為後方建築的窗戶上色。如此灰色調單色畫技法就結束了。

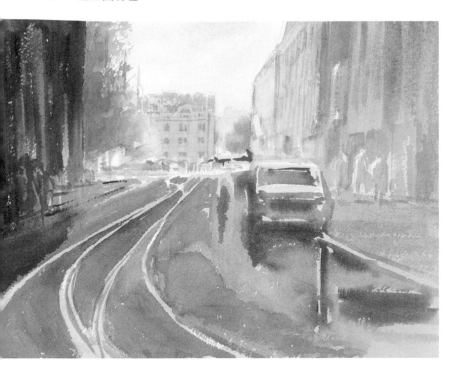

POINT

路面電車的軌道起先要留白不塗,但因為只有這樣會顯得過於明亮,所以之後要再淡淡地疊上Cobalt Blue。

接下來要塗上固有色。以Winsor Yellow+Cerulean Blue調出明亮的黃綠色,塗在樹木上。

 Winsor Yellow + Cerulean Blue

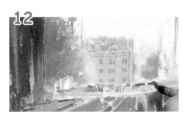

建築前方的欄杆和遮陽傘也是一大亮點,要以Cadmium Orange+Scarlet Lake塗成紅色。

Cadmium Orange + Scarlet Lake

在09的混色中加入French Ultramarine,塗於稍微陰暗的部分。

+ French Ultramarine

將Raw Sienna淡淡地塗抹在右方建築物上。

Raw Sienna

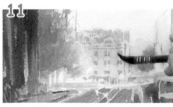

在正中央的建築物疊塗上Scarlet Lake+Winsor Yellow。

Scarlet Lake + Winsor Yellow

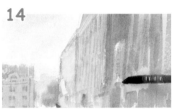

從右方建築物到地面,整個塗上French Ultramarine+Alizarin Crimson+Raw Sienna。

 French Ultramarine + Alizarin Crimson + Raw Sienna

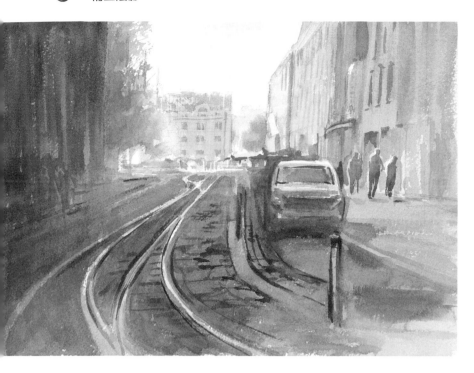

POINT

混色所使用到的顏料
之後還會使用，所以
調色盤上如果有剩餘
顏料請保留下來。

15

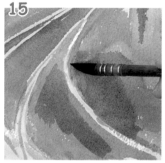

以French Ultramarine
＋Alizarin Crimson＋
Raw Sienna調出偏紅
的灰色，一邊留下軌
道不塗，一邊疊塗在
前方的道路上。

 French
Ultramarine ＋ Alizarin
Crimson ＋ Raw
Sienna

16

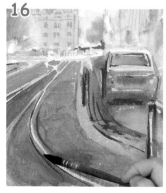

將Prussian Blue
＋Burnt Sienna＋
Alizarin Crimson溶
解成顏色深濃的深灰
色，畫出軌道、石板
路的縫隙、車體的線
條等。

 Prussian
Blue ＋ Burnt
Sienna ＋ Alizarin
Crimson

17

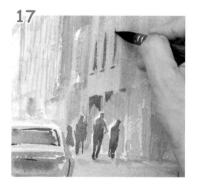

以和**15**一樣的灰色，
畫出人和右方建築的
窗戶。

18

在相同的混色中加入
較多的Raw Sienna，
調成偏黃的灰色，塗
抹於後方的陰影處。

19

在**15**中加入Cadmium
Red，疊塗在整個左方
建築上。

＋ Cadmium Red

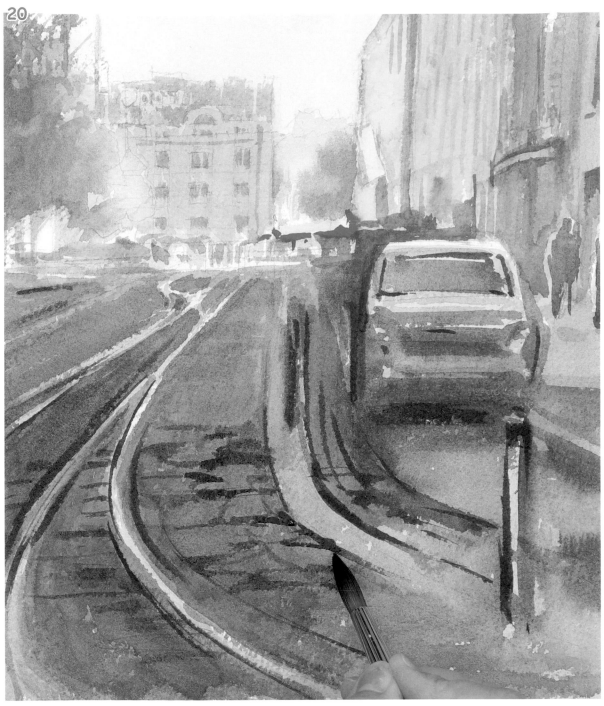

用和 **16** 相同的混色描繪
石板路和軌道。

我沒有照著照片的樣子來畫石板路，而
是變更成不規則的形狀。各位如果是看
著照片來畫，不妨可以稍做加工，使其
變得比照片中更美麗。

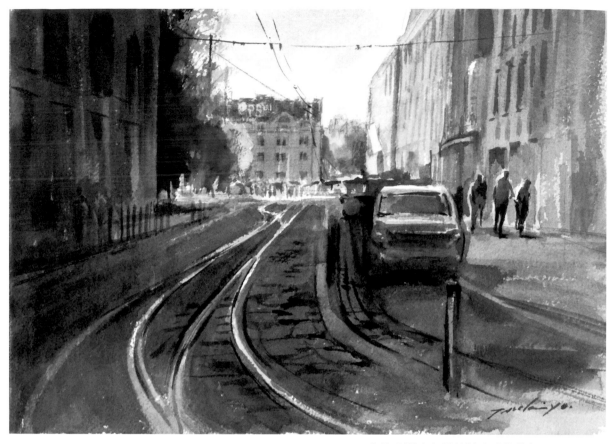

有路面電車行駛的城市（芬蘭）　　26×36㎝

以Burnt Sienna在人物的頭部添加紅色感。接著以Prussian Blue＋Burnt Sienna＋Alizarin Crimson在人物的身體打上陰影。

 Burnt Sienna

 Prussian Blue ＋ Burnt Sienna ＋ Alizarin Crimson

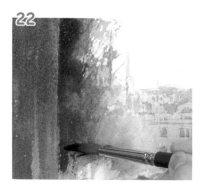

以Perylene Green描繪樹木最深色的部分。

 Perylene Green

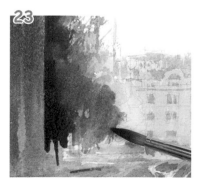

在Perylene Green中添加Winsor Yellow，塗在顏色最深的綠色和最明亮的綠色中間。

＋ Winsor Yellow

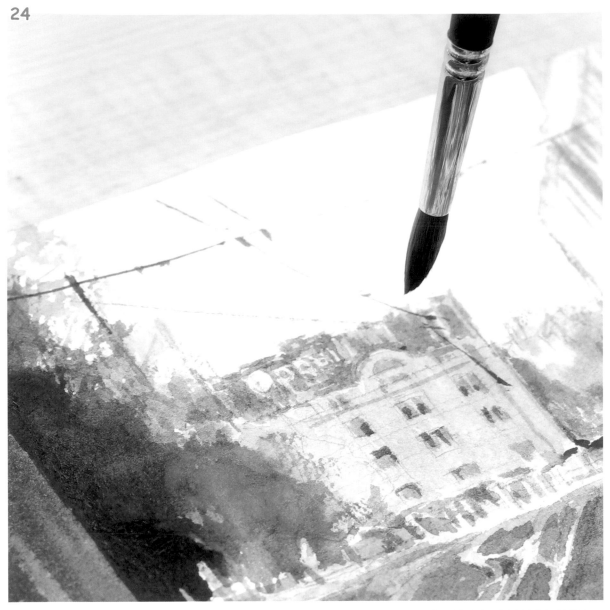

使用筆尖描繪路面電車的高架電纜線。

POINT

握著畫筆根部，
豪邁地大大揮筆
描繪。

25

塗上顏色，進行最後的修飾。

表現細節

　　請別忘了也要留意細節喔。尤其是格外想要呈現的部分以及整幅畫的中心位置，只要仔細地描繪細節，就能吸引欣賞者的目光。以水彩來說，質感是透過筆觸來表現。比方說光滑或是粗糙，各位可以藉由不同的顏料塗抹方式和畫筆的用法，來表現出不一樣的質感。

描繪樹叢

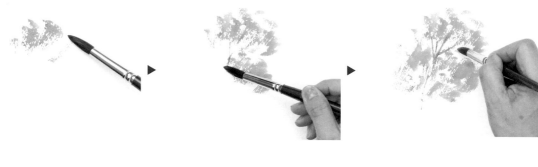

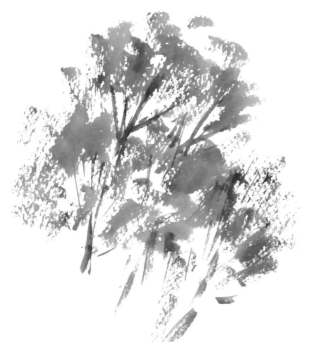

在表現中景的樹木時，比起一片、一片地畫出樹葉，使用乾畫法來表現較為方便。只要利用紙張的凹凸，把生長在樹上的葉子視為塊狀物描繪，就能表現出樹木的樣子。

POINT

以乾畫法描繪樹木時，要將畫筆放倒，藉著不規則地移動來畫出乾燥粗糙的質感。

乾畫法

雖然有時也會畫一畫，就因為筆的水分自然減少而變成了乾畫法，不過如果是一開始就打算使用乾畫法，就要先用面紙吸收筆上的水分再上色。

描繪粼粼波光

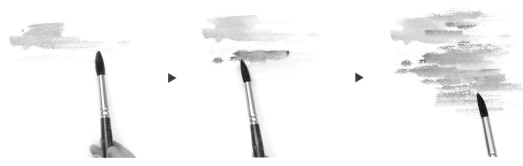

描繪水面上閃閃發亮的粼粼波光時，只要一邊水平地移動畫筆一邊使用乾畫法，即使不遮蓋，也能夠留下小小的光芒。

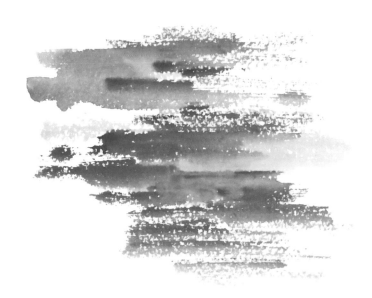

POINT

左右移動放倒的畫筆，並且適時加重或減輕力道，就能製造出有飛白和無飛白的部分。

畫出內心的感動

風景畫教學 08 描繪綠意盎然的風景

綠意的表現在風景畫中是不可缺少的。決定「每次都使用這個顏色來表現綠意」或許輕鬆，但是大自然的色彩並非一成不變。即使反覆描繪相同場所，每次的顏色也都會隨季節、時間而有所差異。因此，請一面享受當下感受到的嶄新色彩，試著透過混色將無限的顏色變化帶入畫中吧。

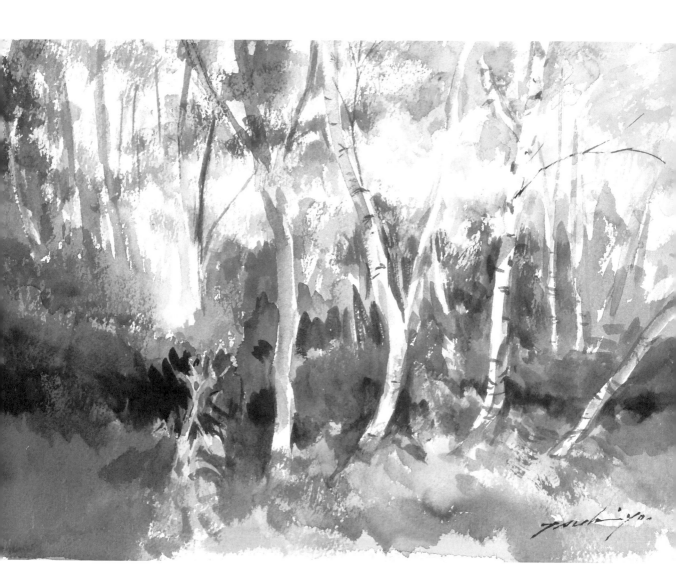

白樺林（長野縣）　26×36cm

白樺樹並非純白色。我是一邊觀察光線的照射方式，
一邊使用淺灰色來表現樹幹的白色。

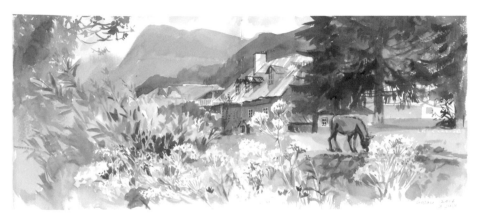

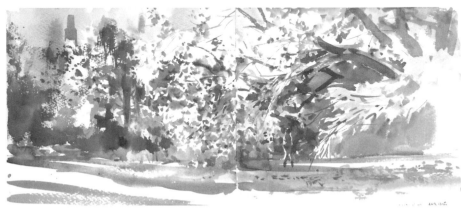

樹葉的顏色會隨季節
而異。針葉樹的深沉
色彩、闊葉樹在光線
照射下呈現出來的顏
色，請仔細發掘它們
各自的美，將其描繪
於紙上吧。

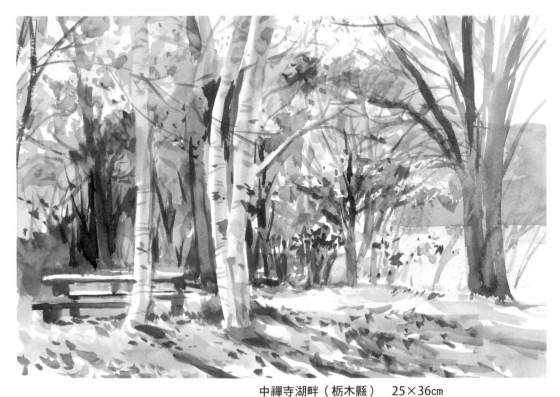

中禪寺湖畔（栃木縣）　　25×36cm
顏色轉黃的白樺樹和落葉將景色點綴得美麗動人。遠方山脈
和湖水的藍色與黃色形成對比，使其更加引人注目。

畫出綠意的相異之處，描繪教堂

描繪矗立在高原上的小教堂。由於在晴朗的日子裡，經常會因為背光而使得明暗對比過於強烈，要注意別讓陰影色過暗。

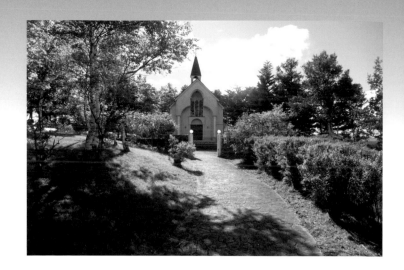

1 打草稿

POINT

在這個步驟中，要確實畫出中央的教堂和通往教堂的道路。其他部分則邊上色邊畫。

過程中所使用的顏料一覽

 Turner's Yellow
 Scarlet Lake
 Cerulean Blue
 Cobalt Blue
Winsor Lemon
 French Ultramarine
 Permanent Rose

 Manganese Blue Hue
 Raw Sienna
Winsor Yellow
 Cadmium Yellow Deep
 Hooker's Green
 Vandyke Brown

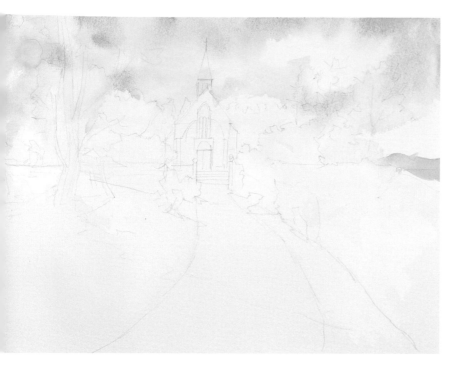

POINT

一開始先為明亮的光線部分上色。明亮的草皮的顏色，會因為底色的黃色更顯突出。天空是畫面上最明亮、最遠的地方，所以要一開始就先畫好。

01

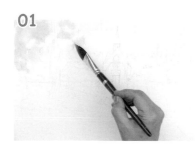

在天空薄塗上Turner's Yellow，左方樹木茂密處則要將顏色塗得較深。

 Turner's Yellow

02

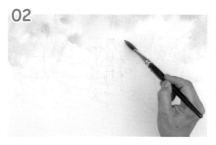

同樣在天空薄塗上Scarlet Lake。接著塗上較深的Cerulean Blue。

 Scarlet Lake

 Cerulean Blue

POINT

想著飄浮在天上的白雲的形狀，在上色時將該部分略過不塗。

03

右邊後方遠處的山要先塗上Cobalt Blue，然後在左右兩邊明亮的綠色部分整個塗上Winsor Lemon。

 Cobalt Blue

Winsor Lemon

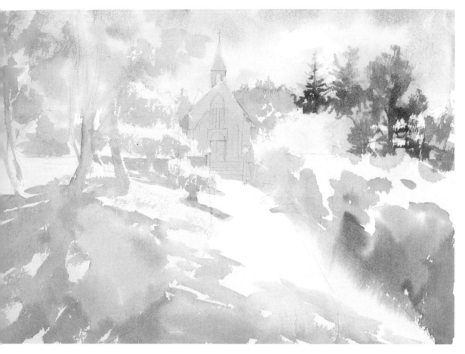

POINT

在這個步驟，我們要用藍、紅、黃的混色在陰影部分上色。一部分要讓顏色比較偏藍，一部分則要使用乾畫法暈開，讓整個畫面不顯單調。

04

以較多French Ultramarine＋Winsor Lemon＋較多Permanent Rose調出藍紫色系的灰色，畫出深沉的綠意、陰影處的綠意，以及白樺樹幹、落在草地上的白樺樹影子。

● French Ultramarine ＋ Winsor Lemon ＋ ● Permanent Rose

06

接著改拿前端細窄的畫筆（Norme），以相同的灰色畫出針葉樹的輪廓。

POINT

如果過於照著草稿的線條來畫，整幅畫就會顯得僵硬不自然。不需要太拘泥於草稿，請抱著這樣想法自由發揮吧。

05

教堂的牆面也要塗上相同的灰色。

POINT

入口附近的圓形燈具別忘了要留白不塗。

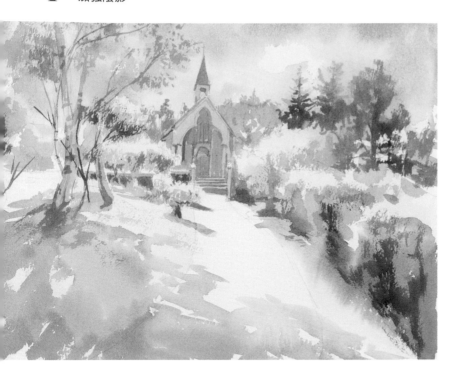

POINT

白樺樹的葉子沒有厚度，所以穿透過去的陽光會讓樹葉顯得閃閃發光。畫的時候要一邊製造縫隙，零星地加上陰影。

白樺樹的一大特徵，是樹枝流暢美麗的姿態。為避免中斷的線條讓樹枝變得不平順，要特別注意運筆時的流暢度。

07

 ▶ ▶

在右邊的樹叢、白樺樹幹、葉子茂密處塗上相同的灰色。樹叢和茂密樹葉要使用乾畫法，樹幹則以筆尖描繪。

08

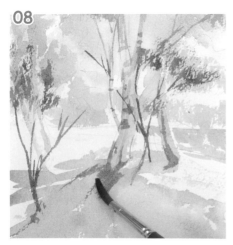

在以相同混色（French Ultramarine＋Winsor Lemon＋Permanent Rose）調出的灰色中加入較多的Permanent Rose，混合成紅紫色系的灰色，描繪前方的灌木和白樺樹的木紋。

French Ultramarine
＋
Winsor Lemon
＋
Permanent Rose

09

以和**08**相同的顏色疊塗於教堂。

97

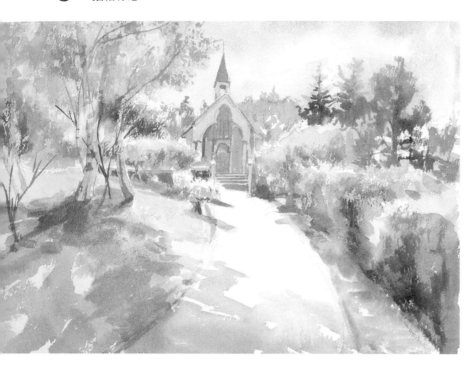

POINT

樹木的根部附近因為有枯葉和土壤，所以只要塗上褐色系的大地色就會給人一種安定的感覺。另外，在綠意濃密的地方也加上Raw Sienna這類樹枝的色調，視覺上便會顯得柔和許多。

10

以Manganese Blue Hue＋Winsor Lemon為右方樹叢和左方草地等明亮綠意上色。草地的深色部分要加入較多的Manganese Blue Hue。

Manganese Blue Hue ＋ Winsor Lemon

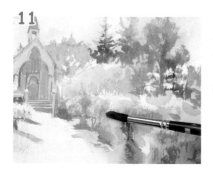

11

一邊改變混色的比例使其產生變化，一邊將Cobalt Blue＋Winsor Yellow疊塗於右方的樹叢。

Cobalt Blue ＋ Winsor Yellow

12

以Raw Sienna在樹叢根部加上色彩。

Raw Sienna

13

白樺樹的綠意要用和**11**相同的顏色畫出藍色感。將筆放倒，薄塗上色。

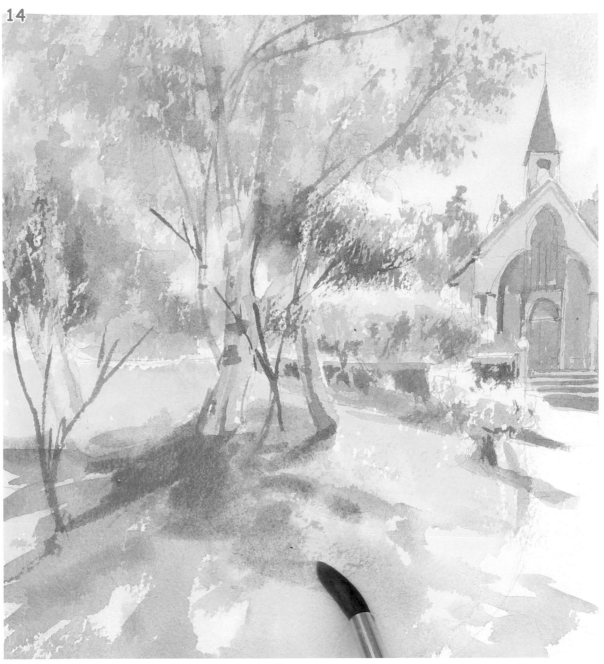

以French Ultramarine＋Winsor Yellow+少許
Cadmium Yellow Deep，在白樺樹的影子部分
塗上深綠色。

French
Ultramarine
+
Winsor
Yellow
+
Cadmium
Yellow Deep

POINT

從照片中可能看不見，但其
實影子裡還是有顏色。為了
將現場感受到的情景和氛圍
留存下來，記得也要把影子
裡的顏色畫出來喔。

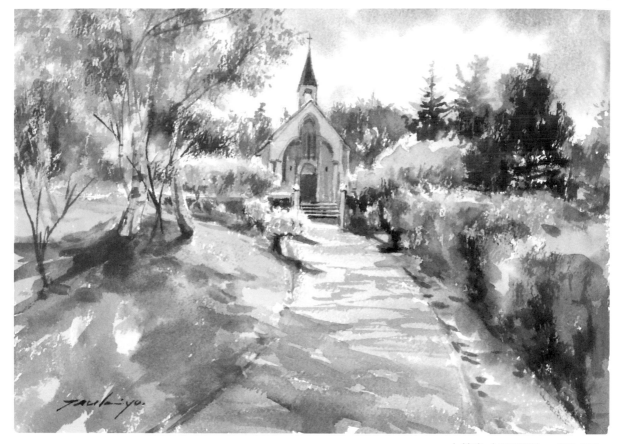

小教堂（長野縣） 26×36㎝

15

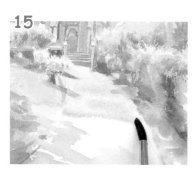

用帶黃感的灰色畫道路。

為教堂加上較深的陰影，發揮誘導視線的效果。

16

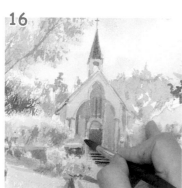

在教堂上薄塗Raw Sienna，使其呈現溫暖色調，接著再於細部上色。

 Raw Sienna

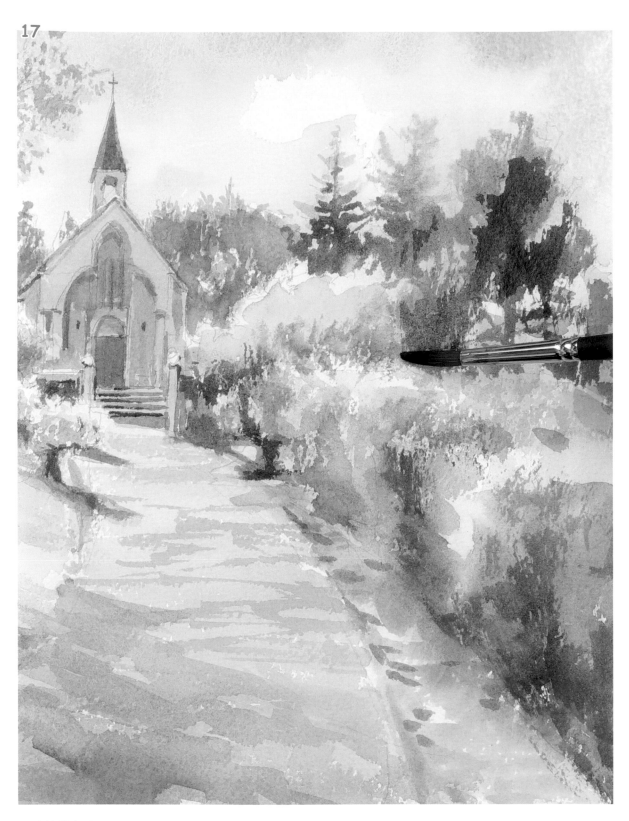

在針葉樹上塗Hooker's Green＋
Vandyke Brown，和遠處的針葉樹製
造出差異。

Hooker's + Vandyke
Green Brown

描繪有水的風景

水的表現或許堪稱是水彩畫的擅長題材。暈染所製造出來的流暢漸層、帶有透明感的色彩重疊，充分展現出水彩畫的迷人魅力。

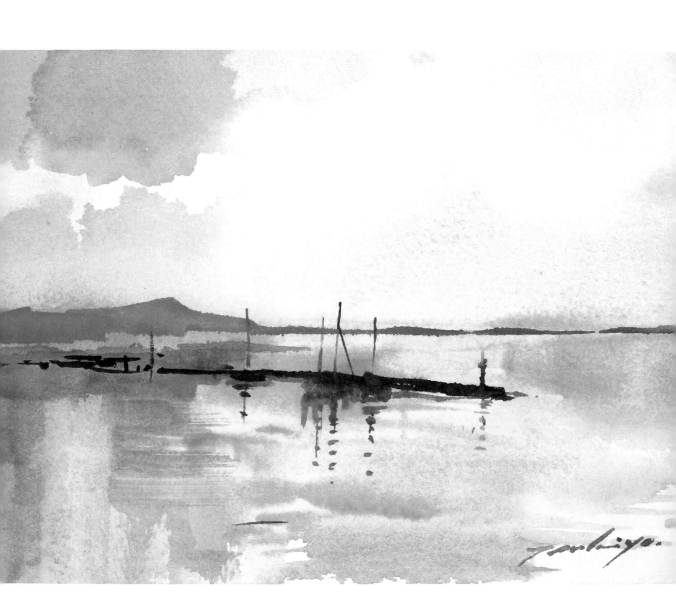

斯佩爾隆加的港口（義大利）　15×20cm
從海上船隻望見的風景。在一片薄霧中，海的顏色閃耀著藍色光芒。

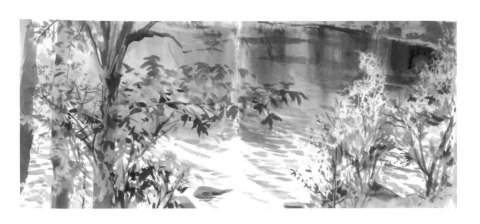

像是以漸層流暢地描繪平靜的湖面，若是大海則畫出激起白色泡沫的海浪，水彩能夠以不同方式來表現水。

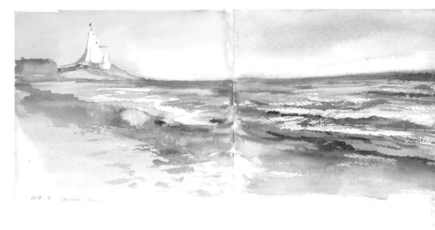

透明度高的祖母綠色海水，海岸沙子的顏色看起來彷彿融入淺灘的大海一般。

HOW TO DRAWING NO.9

將感動
化為畫作

描繪水面的倒影

　　船在風景畫中也是很受歡迎，但是因為形狀複雜所以比較難畫的題材。以下會盡量從形狀比較好畫的位置，練習以水面倒影為主題描繪的方法。

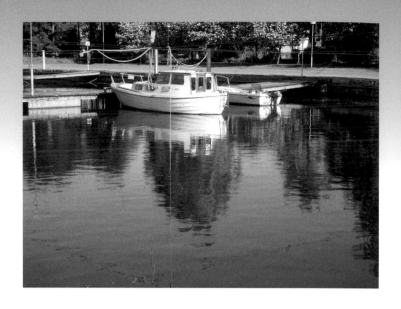

1 打草稿

POINT

先確實畫出船的形狀。其餘則邊上色邊畫。

過程中所使用的顏料一覽

 Turner's Yellow　 Permanent Rose　 Cobalt Blue　 Winsor Blue　 French Ultramarine　 Winsor Lemon　 Gold Ocher

 Scarlet Lake　 Cadmium Orange　 Prussian Blue　 Burnt Sienna　 Cadmium Red　 Alizarin Crimson

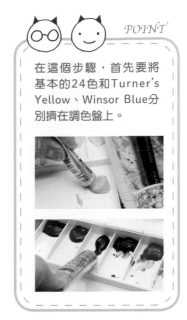

POINT

在這個步驟，首先要將基本的24色和Turner's Yellow、Winsor Blue分別擠在調色盤上。

01

將紙張稍微往自己的方向斜放，在上面的綠意和水面薄塗上Turner's Yellow。

Turner's Yellow

02

在水面薄塗上Permanent Rose，並且增添變化讓下方的顏色較深。

Permanent Rose

POINT

船和左邊棧橋的白色倒影部分要一邊注意輪廓線，一邊像是要留白似地塗得極薄。

03

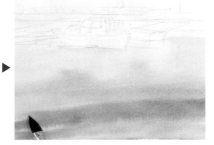

將Cobalt Blue塗於水面上方。接著趁顏料未乾，在水面下方塗上較深的Winsor Blue，製造漸層。

Cobalt Blue

Winsor Blue

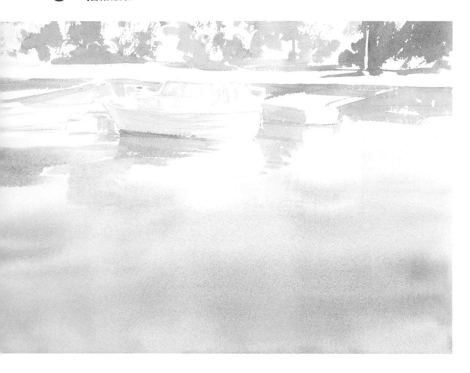

> **POINT**
>
> 在這個步驟只需一邊確認明暗,以先在陰影部分上色的灰色調單色畫技法描繪。在現場描繪時,只要先確實畫出明暗,那麼即使光線改變也能不慌不忙地繼續畫。

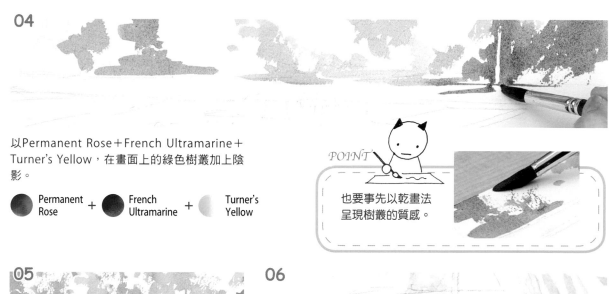

04

以Permanent Rose＋French Ultramarine＋Turner's Yellow,在畫面上的綠色樹叢加上陰影。

Permanent Rose ＋ French Ultramarine ＋ Turner's Yellow

> **POINT**
>
> 也要事先以乾畫法呈現樹叢的質感。

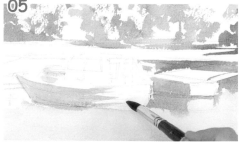

05

也以相同混色畫上船和水面倒影的陰影。

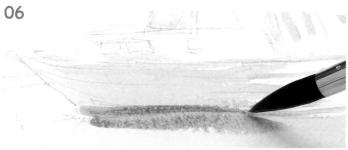

06

船和水面的邊界的陰影要以較深的同色上色,並且稍微暈染開來。

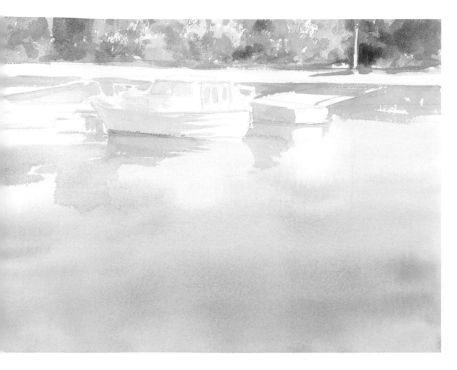

POINT

不要總是使用相同的綠色來畫。偶爾加入紅色等顏色,能夠讓綠色的明度和色調富有變化。

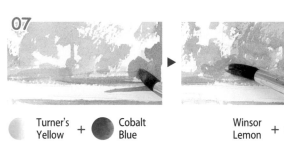

07

像是以Turner's Yellow+Cobalt Blue調出略為黯淡的綠色、以Winsor Lemon+Cobalt Blue調出鮮豔的綠色、以Winsor Lemon+Winsor Blue調出高彩度的綠色,塗上透過混色展現出相異風情的綠色。

Turner's Yellow + Cobalt Blue

Winsor Lemon + Cobalt Blue

Winsor Lemon + Winsor Blue

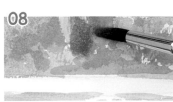

08

在左方偏黃的綠色中加入Gold Ocher。從綠意的縫隙中隱約露出的紅色牆面是使用Scarlet Lake+Cadmium Orange。

09

以Prussian Blue+Burnt Sienna畫出右邊的深綠色。

 + Gold Ocher

 Scarlet Lake + Cadmium Orange

 Prussian Blue + Burnt Sienna

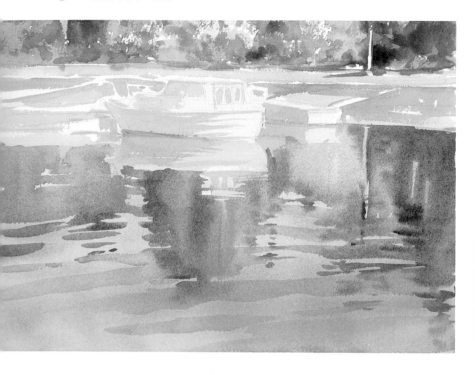

POINT

和岸上的樹叢一樣，使用各式各樣的綠色畫出倒影。
明亮的倒影部分要略過不塗。

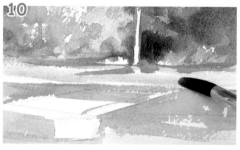

10

以Permanent Rose＋Turner's Yellow＋少許
Cobalt Blue的混色，畫出帶褐色的道路。

 Permanent
Rose ＋ Turner's
Yellow ＋ Cobalt
Blue

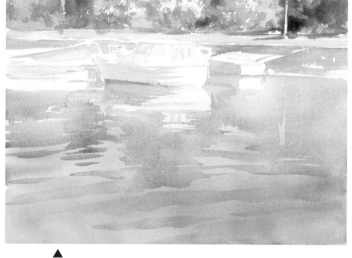

以French Ultramarine＋Permanent
Rose＋Turner's Yellow畫出倒影的陰
影，接著再畫出波浪。

 French Ultramarine
＋
 Permanent Rose
＋
 Turner's Yellow

11

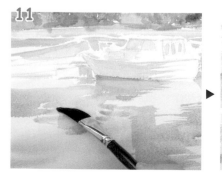 ▶

 Scarlet Lake
+
Cadmium Orange

帶紅感的綠意倒影是使用Scarlet Lake＋Cadmium Orange。

 Turner's Yellow
+
Cobalt Blue

以Turner's Yellow＋較多Cobalt Blue畫出正中央一帶的綠意倒影。

 Turner's Yellow
+
Cobalt Blue

以Turner's Yellow＋Cobalt Blue畫出右邊的綠意倒影。

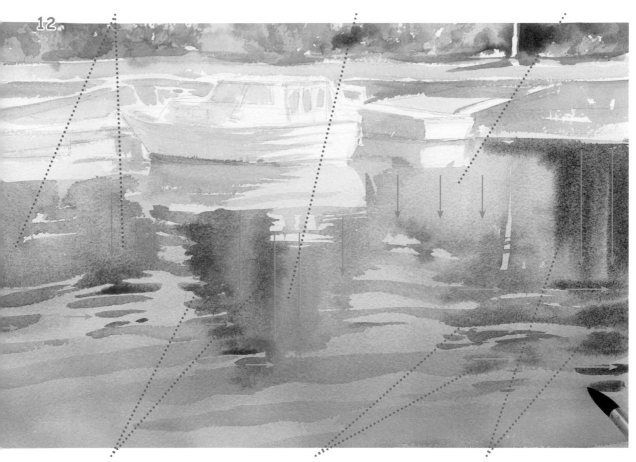

12

偏褐色的倒影則是使用French Ultramarine＋Permanent Rose＋Gold Ocher。

 French Ultramarine
+
Permanent Rose
+
Gold Ocher

以Cadmium Red＋Turner's Yellow＋Cobalt Blue畫出偏紅的綠色。

 Cadmium Red
+
Turner's Yellow
+
Cobalt Blue

右端的深綠色是以Prussian Blue＋Burnt Sienna製造深淺。

 Prussian Blue
+
Burnt Sienna

13

上色完之後再以面紙吸取擦拭顏料，製造出白色倒影。

POINT

靠近岸邊的倒影要縱向移動畫筆，遠離岸邊的倒影則是橫向移動畫筆，藉此呈現波浪的相異表情。

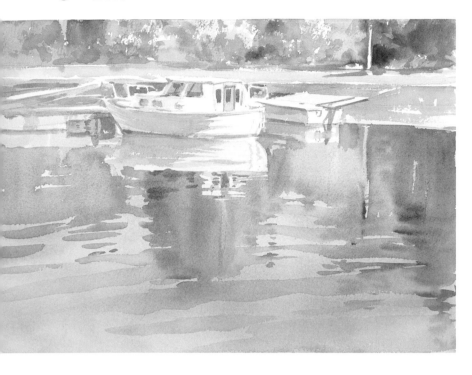

在較多的藍色中混入紅和黃調成的藍灰色，為了避免單調，也要使用French Ultramarine、Cobalt Blue等不一樣的藍色來製造變化。

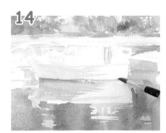

14 以Turner's Yellow＋Cadmium Red＋Cobalt Blue為船的褐色部分上色。

Turner's Yellow ＋ Cadmium Red ＋ Cobalt Blue

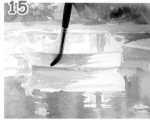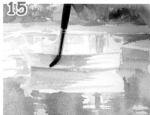

15 以Permanent Rose＋Cobalt Blue＋Turner's Yellow在船腹疊上陰影。

Permanent Rose ＋ Cobalt Blue ＋ Turner's Yellow

16 也別忘了畫出棧橋下的紅色倒影。以Cadmium Orange＋Cadmium Red＋Cobalt Blue上色。

Cadmium Orange ＋ Cadmium Red ＋ Cobalt Blue

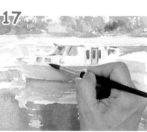

17 以Permanent Rose＋French Ultramarine＋Turner's Yellow畫出船上窗戶。

Permanent Rose ＋ French Ultramarine ＋ Turner's Yellow

18

接著也畫上倒影。

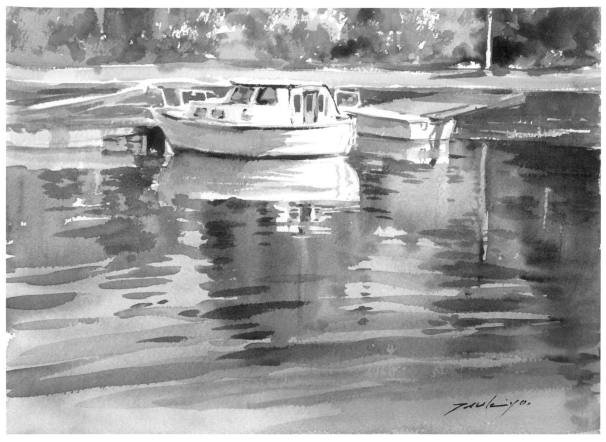

岸邊的早晨（芬蘭） 26×36cm

以Alizarin Crimson＋French Ultramarine＋Burnt Sienna的混色調出略微偏紫的灰色，用BLACK RESABLE畫出岸邊的黑暗陰影和左方的倒影。

 Alizarin Crimson ＋ French Ultramarine ＋ Burnt Sienna

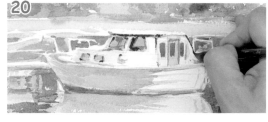

以Prussian Blue＋Burnt Sienna畫上船緣等深色部分。

 Prussian Blue ＋ Burnt Sienna

在**19**中加入Winsor Blue，畫出顏色更深的波浪。

＋ Winsor Blue

最後四處加上紅色作為點綴，這樣就完成了。

111

構圖和取景方式

　　畫圖非常重要的一點是構圖。雖然構圖這件事真要說起來大概得出好幾本書才說得完，但簡而言之其實只要決定好主題，留意變化和整體平衡好將想要表現的主題傳達給欣賞者瞭解就可以了。

✗

地平線正好位於畫面一半的位置，而且完全左右對稱。→缺乏變化和動感的構圖，無法表達想要描繪什麼。

〇

由於地平線位於上方，因此地面顯得非常開闊，另外還可以看出主角是蜿蜒的道路。這樣的構圖可以透過彎彎曲曲的道路，將人的視線誘導至畫面上方。

將地平線往下拉、擴大天空的面積，如此視線就會由前往後延伸。這樣的構圖能夠傳達出整幅畫的重點是山和天空。

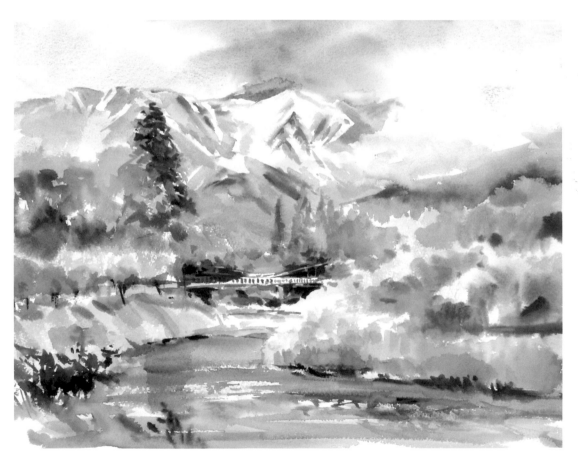

白馬村（長野縣）　32×41cm

此處因能夠望見白馬連峰的景色而成為人氣景點。以山巒為主角時，要將消失點設定在畫面下方，藉由和前方景色之間的對比來表現山的高聳。

描繪有花的風景

在戶外漫步時，花開時節的美麗庭院和開滿花朵的路樹總是引人注目。就讓我們一起試著描繪以花為主角的美景吧。

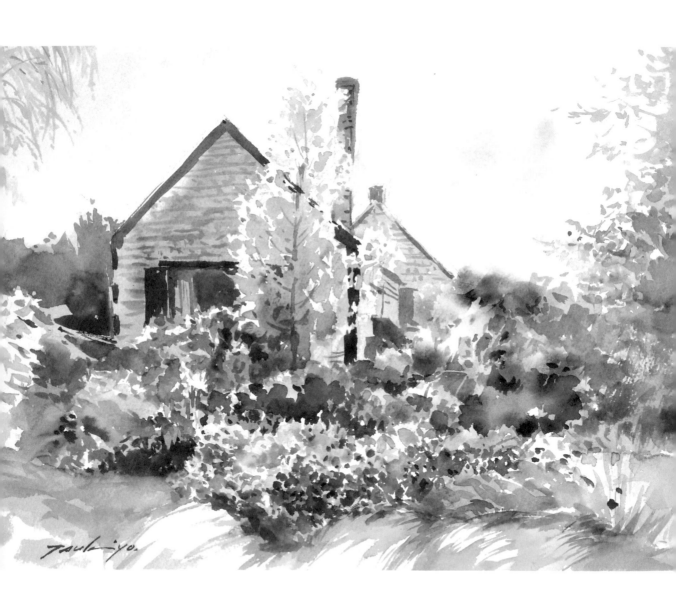

花園（法國） 27×38cm

我在路邊畫素描時，正在打理庭院的屋主邀請我到自家坐坐，我這才知道屋內有一座從外面無法窺見、整理得非常美麗的花園。

114

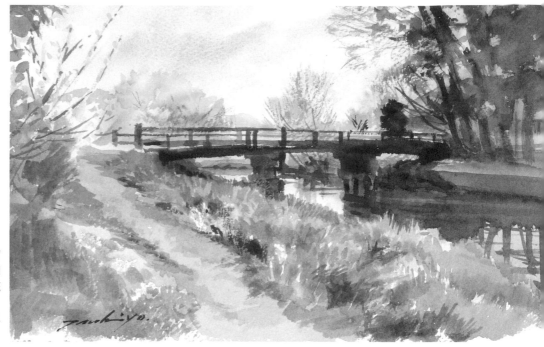

忍野這個地方以富
士山的伏流水而聞
名，春天時，櫻花
和水仙競相綻放，
美得宛如童話世界
一般。

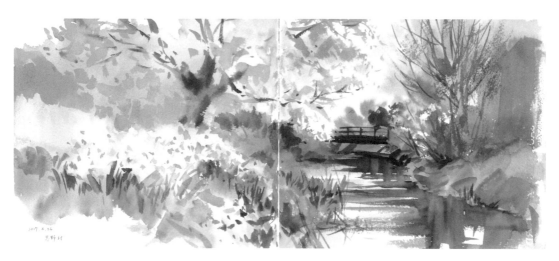

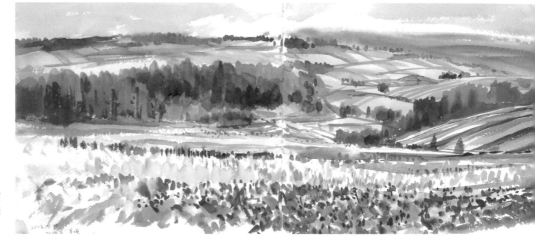

北海道美瑛的花田。
我試著以全景圖的方
式，描繪拼布般色彩
繽紛的廣闊花海。

HOW TO DRAWING №.10

描繪以玫瑰為主角的風景

接下來，要描繪有著木框裝飾的房子裡所種植的美麗玫瑰。由於主角是玫瑰，因此要讓花的顏色保持鮮豔，建築則完全只是烘托黃色的背景，並且還要利用窗框的直線收斂整幅畫。

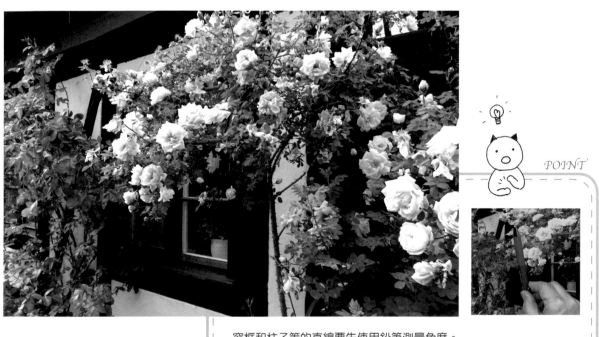

POINT

窗框和柱子等的直線要先使用鉛筆測量角度。

過程中所使用的顏料一覽

Lemon Yellow	Winsor Yellow	Cadmium Yellow Deep
Cerulean Blue	Cobalt Blue	Permanent Rose
Winsor Lemon		

 French Ultramarine　 Cadmium Orange　 Scarlet Lake　 Cadmium Red　Prussian Blue　Burnt Sienna

實際上看起來垂直的物體,有時在照片裡會顯得扭曲、傾斜。
請在打草稿時畫出垂直的線條。

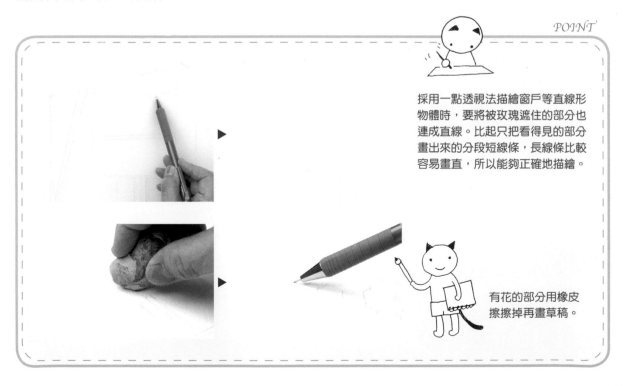

POINT

採用一點透視法描繪窗戶等直線形
物體時,要將被玫瑰遮住的部分也
連成直線。比起只把看得見的部分
畫出來的分段短線條,長線條比較
容易畫直,所以能夠正確地描繪。

有花的部分用橡皮
擦擦掉再畫草稿。

POINT

玫瑰是以三種不同的黃色顏料描繪。為了讓顏色融合，請趁顏料未乾時迅速畫下去。

01

以貓舌筆沾取Lemon Yellow，塗全部的玫瑰花和左邊的葉子部分。

Lemon Yellow

02

將Winsor Yellow溶解成較深的顏色，用圓頭筆上在玫瑰中心部分。

Winsor Yellow

03

繼續在花的中心部分塗上Cadmium Yellow Deep。

Cadmium Yellow Deep

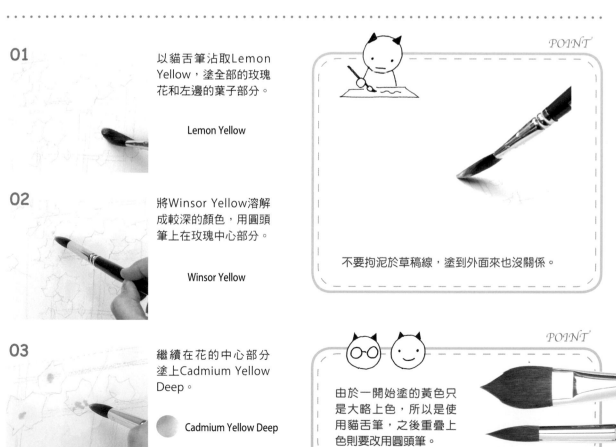

POINT

不要拘泥於草稿線，塗到外面來也沒關係。

POINT

由於一開始塗的黃色只是大略上色，所以是使用貓舌筆，之後重疊上色則要改用圓頭筆。

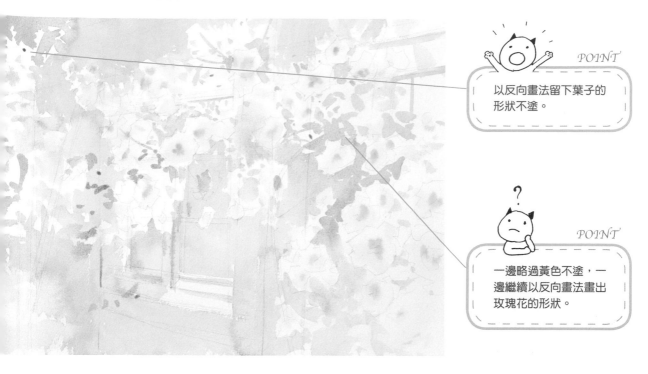

POINT

以反向畫法留下葉子的形狀不塗。

POINT

一邊略過黃色不塗，一邊繼續以反向畫法畫出玫瑰花的形狀。

04

POINT

實際觀察玫瑰的葉子，有時會發現葉子散發出藍色的光芒。由於這一點不會呈現在照片中，所以請在腦海中邊想像邊畫。

Cerulean Blue

用圓頭筆在葉子的陰影處（看起來是藍色）塗上Cerulean Blue。

以Cobalt Blue＋Permanent Rose＋Winsor Yellow的混色調出灰色，用貓舌筆塗在建築的牆面上。下方要以較多的Cobalt Blue加強藍色感。

Cobalt Blue ＋ Permanent Rose ＋ Winsor Yellow

05

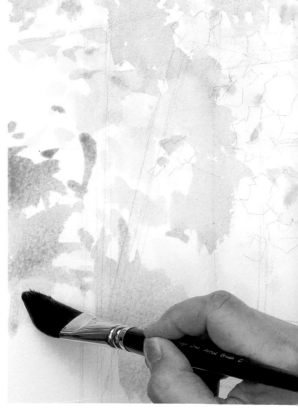

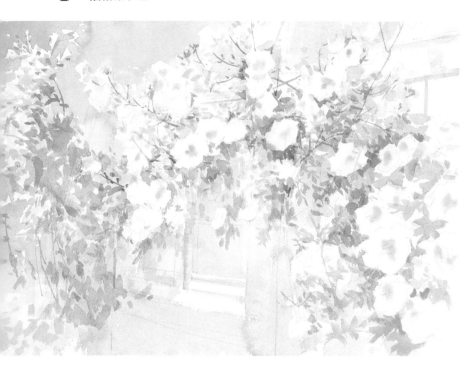

POINT

描繪葉子的形狀時,為避免過度暈染,請等顏料徹底乾燥後再畫。以反向畫法的要領,在描繪葉子形狀的同時也讓花朵的形狀浮現。

06

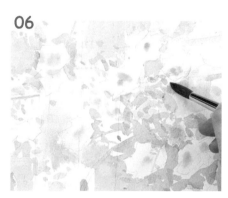

07

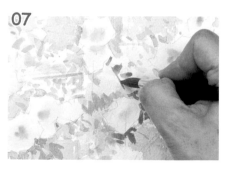

在06的混色中加入Cobalt Blue調出深綠色,作為沒有發光的葉子的固有色塗抹上去。

 Cobalt Blue

以前端細窄的畫筆(Norme)描繪葉子。首先以Winsor Lemon +Cerulean Blue的混色塗上明亮的綠色。

Winsor Lemon Cerulean Blue

POINT

綠色是以藍色和黃色混合出來的,而我們可以透過巧妙利用調色盤中比較偏藍和比較偏黃的綠色,來描繪不同樣貌的葉子。

08

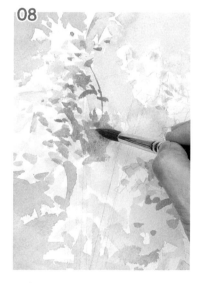

在07的混色中加入Cadmium Yellow Deep,調成略微黯淡的綠色,塗抹於左端的葉子。下方則是要再加入French Ultramarine。

+ Cadmium Yellow Deep

+ French Ultramarine

09

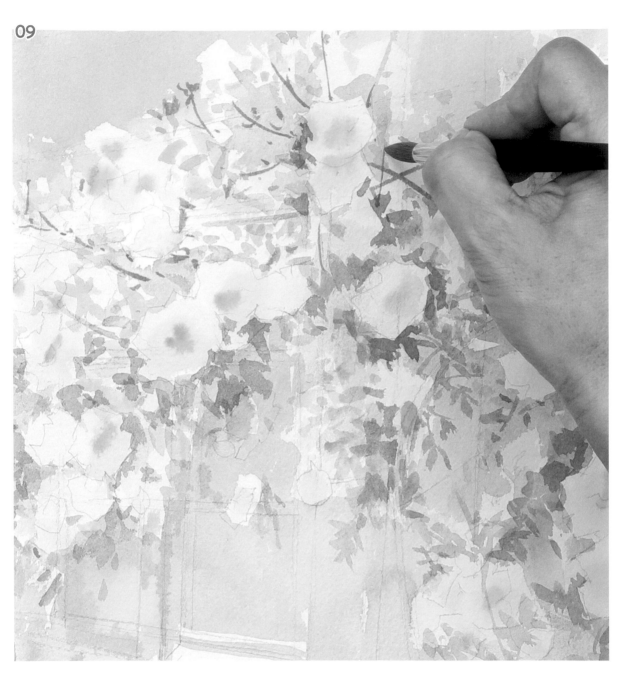

繼續在**08**的顏色中加入Cadmium Orange和Scarlet Lake，以略微偏紅的褐色為莖上色。

+ Cadmium Orange + Scarlet Lake

POINT

從葉子到莖的上色方式，是在先前調好的混色中加入其他顏色來調出新的混色。這個方法有幾個優點。第一，因為會用到已經在使用的顏色，所以容易和先前塗上的顏色融合。第二，因為不必洗筆，所以不太會弄髒筆洗的水，又能節省調色盤的空間。在戶外畫圖時，這樣的做法十分有效率。

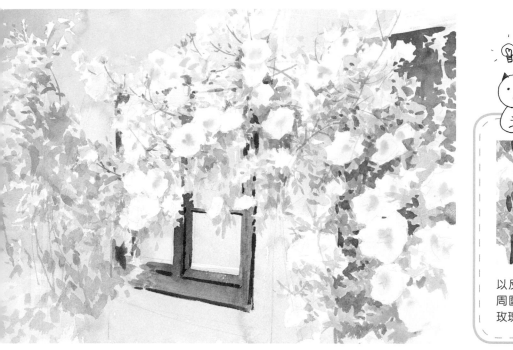

以反向畫法的要領描繪周圍，藉著留白不塗讓玫瑰的形狀清楚浮現。

10

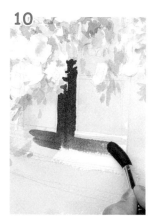

用圓頭筆在窗框部分塗上Cadmium Red和French Ultramarine。

● Cadmium Red
　＋
● French Ultramarine

也別忘了為從玫瑰縫隙間顯露的紅色窗框上色。

11

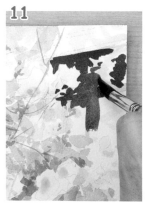

在和**10**相同的混色中加入較多的Cadmium Red Deep，為右邊的板牆上色。這時也要以反向畫法的要領描繪周圍，藉著留白不塗讓玫瑰的形狀清楚浮現。

12

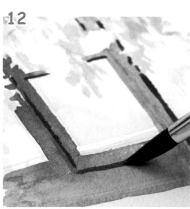

接著在**11**中加入French Ultramarine溶解成較深的顏色，疊塗在窗框上添加陰影。

● ＋ ● French Ultramarine

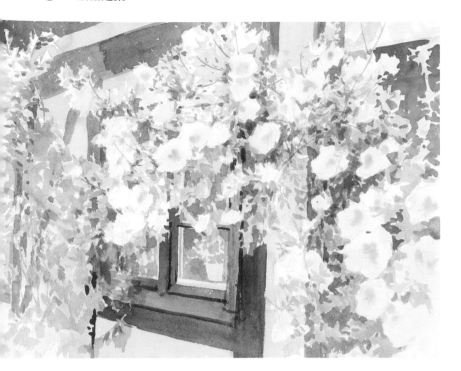

盆栽等越過窗戶見到的物體,要藉由留白不塗讓形狀浮現。之後趁著顏料未乾,在窗戶內的陰暗部分輕輕疊上相同顏色,然後稍微暈開。

13

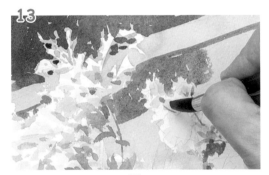

▼

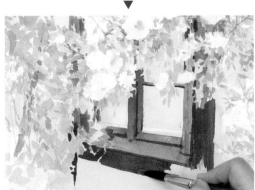

在**12**中加入Prussian Blue,為屋簷下和窗框周圍的深色部分上色。

 ＋ ● Prussian Blue

14

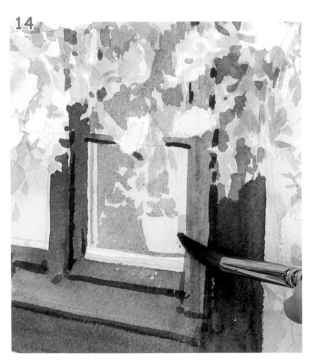

以French Ultramarine＋Permanent Rose＋Winsor Yellow的混色調出灰色,用前端細窄的畫筆(Norme)塗抹窗戶內。

 ● French Ultramarine ＋ ● Permanent Rose ＋ Winsor Yellow

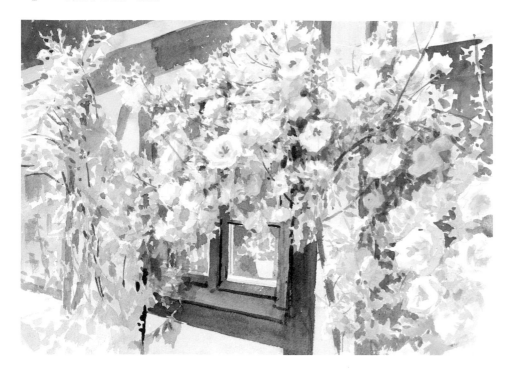

15

以Prussian Blue＋Burnt Sienna調出深
綠色，塗抹於葉子陰影的深色部分。

 Prussian
Blue
＋
 Burnt
Sienna

增加**15**的Burnt Sienna
的用量，在葉子之間畫
上莖。

16

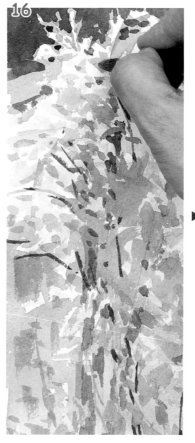

▶

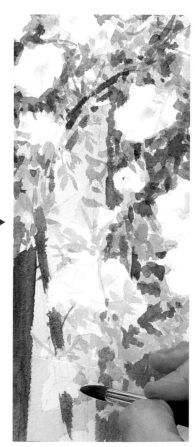

124

17

以Lemon Yellow＋Cadmium Orange描繪在花朵中心處重疊的花瓣。使用適合描繪細節的BLACK RESABLE。

 Lemon Yellow ＋ Cadmium Orange

18

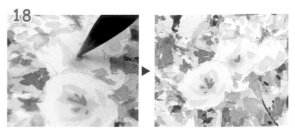

以Scarlet Lake＋Cadmium Orange描繪花朵中心的深色部分。

 Scarlet Lake ＋ Cadmium Orange

 POINT

只要讓花朵下方較為偏紅，這樣在加上藍色系的陰影時，花朵就會顯得更漂亮。

POINT

藉由只在圖畫中心的花朵使用深色，讓視線往該處集中。

19

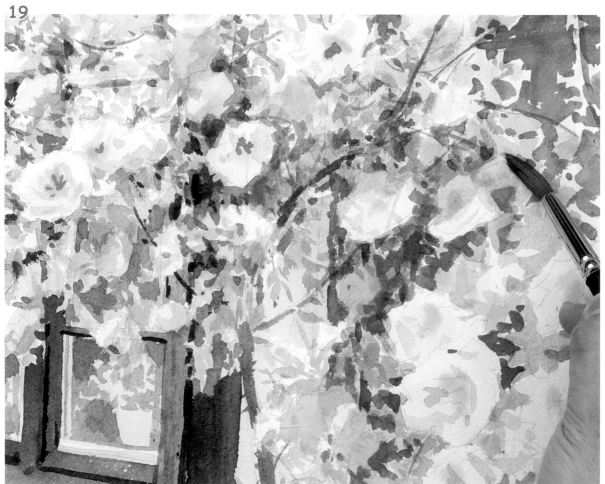

 Lemon Yellow ＋ Cadmium Orange ＋ Cobalt Blue

以Lemon Yellow＋Cadmium Orange+少許Cobalt Blue塗抹玫瑰的陰影。

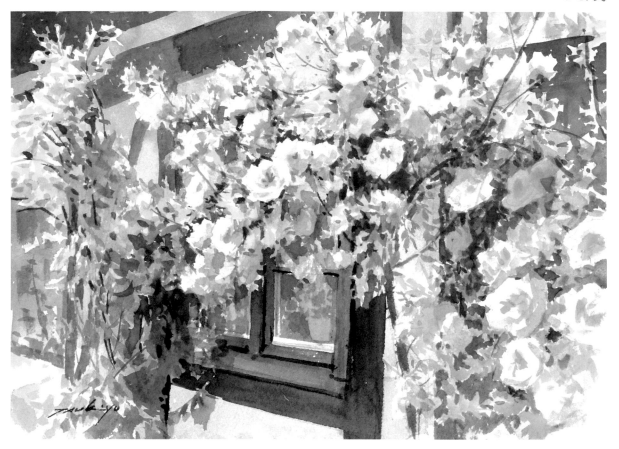

觀察整體，在覺得需要修飾的空白處上
色，這樣就完成了。

黃玫瑰綻放之家（瑞典）　26×36cm

20

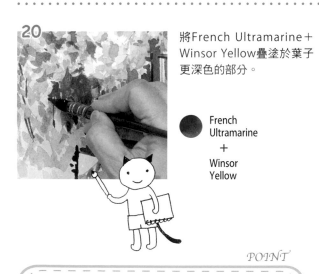

將French Ultramarine＋
Winsor Yellow疊塗於葉子
更深色的部分。

● French
Ultramarine
＋
Winsor
Yellow

POINT

這裡也要以反向畫法的要領，藉著留白不塗讓
玫瑰花的輪廓清楚浮現。

21

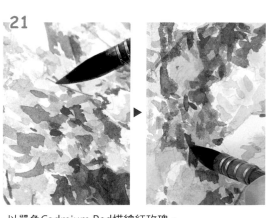

以單色Cadmium Red描繪紅玫瑰。

● Cadmium Red

POINT

在綠色中添加互補色，能
夠讓整個畫面更加亮眼。

小野月世　Ono Tsukiyo

現任　公益社團法人 日本水彩畫會會員、常務理事
　　　　女子美術大學兼任講師

經歷 ●●●
1991年　獲日本水彩展獎勵賞
1993年　獲アートマインドフェスタ'93青年大賞
1994年　女子美術大學繪畫科日本畫主修畢業、獲畢業製作展優秀賞。
　　　　獲神奈川縣展美術獎學會賞。春季創畫展展出（～1996年）
1995年　獲日本水彩展內藤賞。比利時美術大賞展展出
1996年　完成女子美術大學大學院美術研究科日本畫學程
2000年　第35屆昭和會展受邀展出。水彩人（團體展）展出（往後每年參展）
2001年　獲第36屆昭和會展昭和會賞
2002年　第37屆昭和會展贊助展出。獲日本水彩展會友獎勵賞、會員推舉
2005年　獲日本水彩展內閣總理大臣賞
2012年　東京都美術館作品精選展2012展出
2014年　GNWP第3屆國際水彩畫交流展（上海）展出
2015年　女性水彩5人展（京王廣場大飯店大廳藝廊・東京新宿）
2016年　第10屆北海道現代具象展（北海道立近代美術館）受邀展出

主要個展 ●●
2004年　昭和會賞得獎記念 日動畫廊本店（東京銀座）。
　　　　ギャラリー一枚の繪（東京銀座）往後每年舉辦
2007、2010、2013年　日動畫廊本店、名古屋日動畫廊、福岡日動畫廊
2016年　水彩技法書出版記念 ギャラリー・びーた（東京京橋）。
　　　　神田日勝記念美術館（北海道鹿追町）
2017、2018、2019年　丸善丸之內本店（東京丸之內）

著作 ●●●
　　　　《邁向專家級的水彩畫技巧》（暫譯）（共同著作、美術年鑑社）
　　　　《透明水彩的光感描繪技法》（暫譯）（グラフィック社）
　　　　《美麗色彩水彩課》（暫譯）（グラフィック社）
　　　　《小野月世開課！柔美傳神的水彩人像》（中文版，三悅文化）
　　　　《小野月世的水彩畫教學 花卉篇》（暫譯）（日貿出版社）

教室介紹

產經學園 自由之丘 〒152-0035東京都目黑區自由之丘1丁目30-3
自由之丘東急大樓5樓　TEL 03-3718-4660（花卉／靜物畫定期講座）

朝日文化中心新宿教室 〒163-0210東京都新宿區西新宿2-6-1
新宿住友大樓10樓　TEL 03-3344-1941（人物畫定期講座、單堂講座）

朝日文化中心橫濱教室 〒220-0011 橫濱市西區高島2-16-1
LUMINE橫濱8樓　TEL 045-453-1122（單堂講座）

NHK文化中心橫濱Landmark 教室 〒220-0012 橫濱市西區港未來2-2-1
Landmark Plaza 5樓　TEL 045-224-1110（單堂講座）

NHK文化中心名古屋教室 〒461-0005 名古屋市東區東櫻1-13-3
NHK放送中心大樓7樓　TEL 052-952-7330（單堂講座）

東急Seminar BE青葉台校 〒227-0062 橫濱市青葉區青葉台2-5-1
青葉台東急Square South-1 別館5樓　TEL 045-983-4153（單堂講座）

Club Tourism 文化旅行中心 〒160-8308 東京都新宿區西新宿6-3-1
新宿i-LAND WING　TEL 03-5323-5590（單堂講座、國內外素描旅行）

池袋社區大學 〒171-8569 東京都豐島區南池袋1-28-1
西武池袋本店別館8、9樓　TEL 03-5949-5494

詳情請洽詢各教室

結語

　　各位讀完本書後有什麼感想呢？是不是很想馬上帶著素描本出去旅行呢？

　　一旦體會到素描的樂趣，就會明白最重要的不是畫得多好，而是將當時內心的感動保存下來。畫圖雖然確實需要必要的技巧，但那純粹只是一種用來表現的工具，而光只有技巧並無法讓圖畫充滿魅力。你所需要的其實是對對象的「興趣」和「熱情」。你懷抱著熱情、喜悅所描繪出來的風景畫，一定能夠讓人感受到你的心意，進而讓欣賞者的心情也愉快起來。然後，只要持續不斷地畫，最後你的繪畫技巧一定會越來越好，能夠畫出更加迷人的作品。但願體會到自由描繪風景畫的樂趣後，你的人生會因此變得豐富多彩……。

　　最後，和我一同前往高原素描的攝影師大井川先生、在攝影棚拍攝時承蒙關照的松岡先生、幫忙從眾多素描中挑選成冊的大越編輯，以及永遠支持我的家人，我由衷地感謝你們。

國家圖書館出版品預行編目資料

小野月世的水彩風景畫：從基礎到進階,畫出令人
心動的瞬間 / 小野月世著；曹茹蘋譯. -- 初版.
-- 臺北市 : 臺灣東販, 2020.05
128面 ; 18.8×25.7公分
ISBN 978-986-511-336-0(平裝)

1.水彩畫 2.風景畫 3.繪畫技法

948.4 109004136

ONO TSUKIYO NO SUISAIGA FUKEI LESSON
© TSUKIYO ONO 2019
Originally published in Japan in 2019 by
JAPAN PUBLICATIONS, INC.
Chinese translation rights arranged through
TOHAN CORPORATION, TOKYO.

小野月世的水彩風景畫
從基礎到進階，畫出令人心動的瞬間

2020年5月15日初版第一刷發行

作　　　者	小野月世
譯　　　者	曹茹蘋
編　　　輯	曾羽辰
特約美編	鄭佳容
發 行 人	南部裕
發 行 所	台灣東販股份有限公司
	＜地址＞台北市南京東路4段130號2F-1
	＜電話＞(02)2577-8878
	＜傳真＞(02)2577-8896
	＜網址＞http://www.tohan.com.tw
郵撥帳號	1405049-4
法律顧問	蕭雄淋律師
總 經 銷	聯合發行股份有限公司
	＜電話＞(02)2917-8022